一張紙即可摺出驚人的藝術

擬真摺紙4

水中悠游的生物篇

福井久男◎著

賴純如◎譯

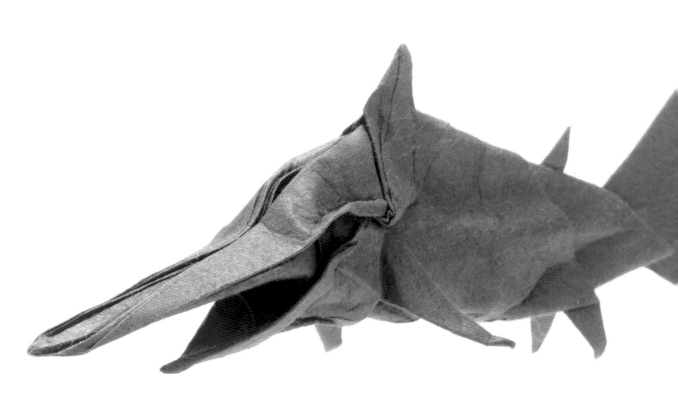

漢欣文化事業有限公司
Han Shin Cultural Enterprise Co., Ltd.

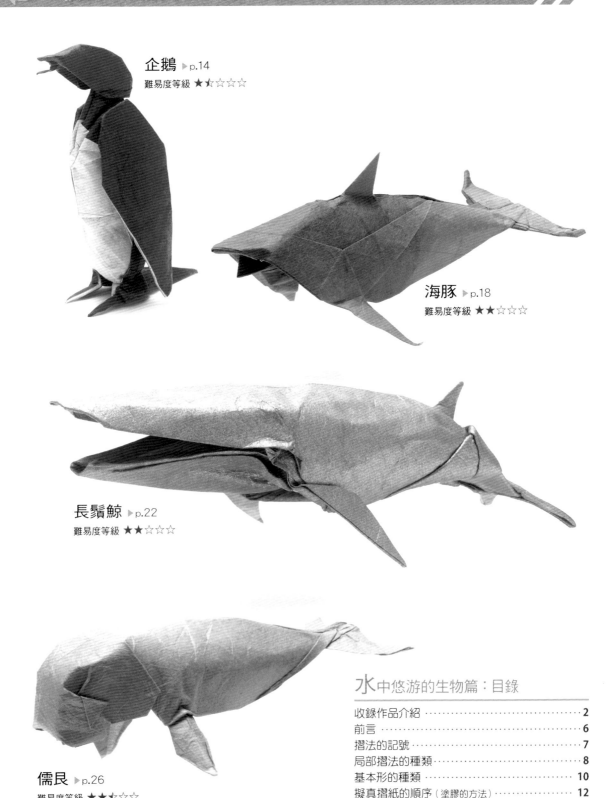

企鵝 ▶ p.14
難易度等級 ★★☆☆☆

海豚 ▶ p.18
難易度等級 ★★☆☆☆

長鬚鯨 ▶ p.22
難易度等級 ★★☆☆☆

儒艮 ▶ p.26
難易度等級 ★★☆☆☆

水中悠游的生物篇：目錄

收錄作品介紹 ·· 2
前言 ·· 6
摺法的記號 ·· 7
局部摺法的種類 ·································· 8
基本形的種類 ···································· 10
擬真摺紙的順序（塗膠的方法）········ 12
關於用紙 ·· 13
摺紙圖 ·· 14

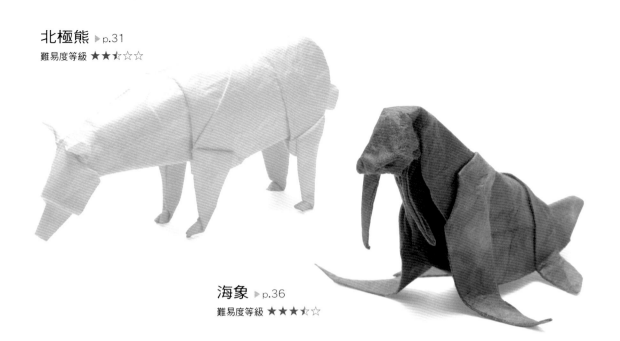

北極熊 ▶p.31
難易度等級 ★★☆☆☆

海象 ▶p.36
難易度等級 ★★★☆☆

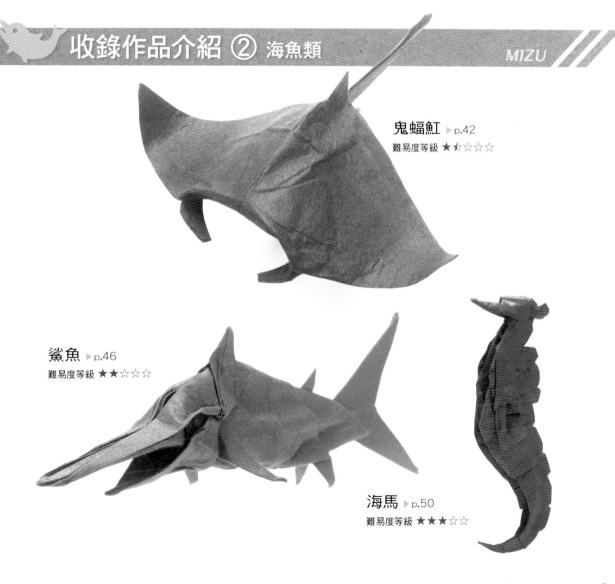

收錄作品介紹 ② 海魚類　　　　　MIZU

鬼蝠魟 ▶p.42
難易度等級 ★★☆☆☆

鯊魚 ▶p.46
難易度等級 ★★☆☆☆

海馬 ▶p.50
難易度等級 ★★★☆☆

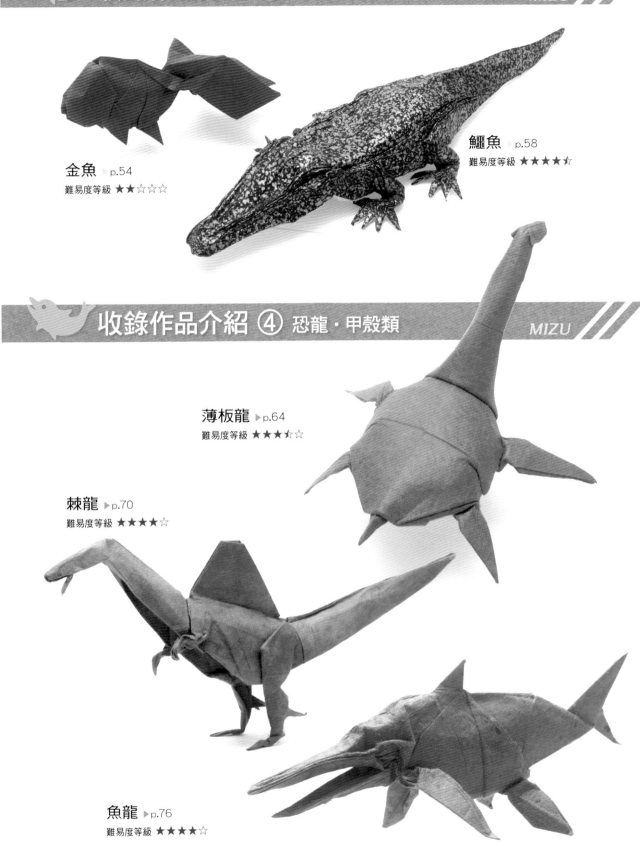

金魚 ▶p.54
難易度等級 ★★☆☆☆

鱷魚 ▶p.58
難易度等級 ★★★★⯪

薄板龍 ▶p.64
難易度等級 ★★★⯪☆

棘龍 ▶p.70
難易度等級 ★★★★☆

魚龍 ▶p.76
難易度等級 ★★★★☆

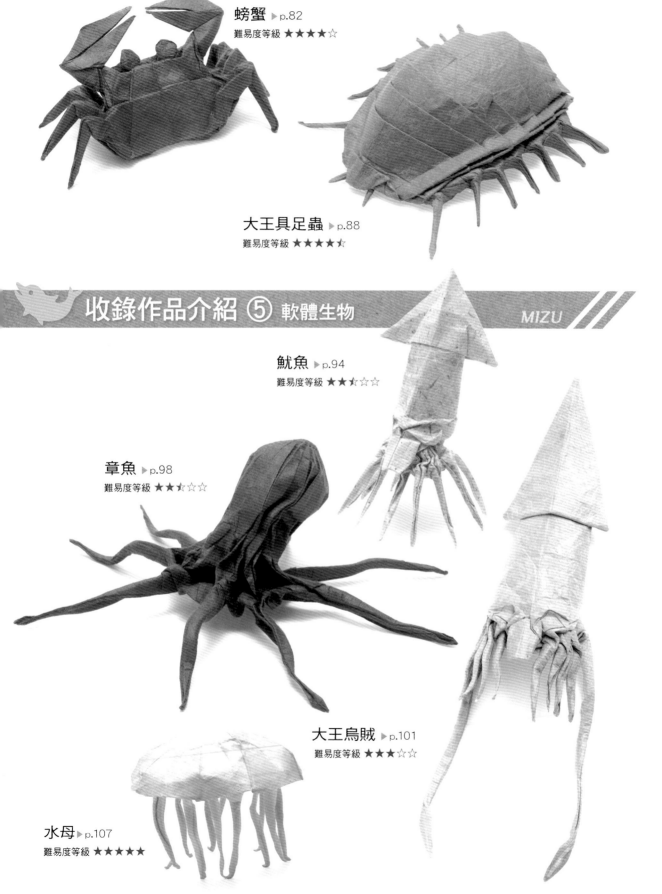

螃蟹 ▶p.82
難易度等級 ★★★★☆

大王具足蟲 ▶p.88
難易度等級 ★★★★★

收錄作品介紹 ⑤ 軟體生物

MIZU

魷魚 ▶p.94
難易度等級 ★★★☆☆

章魚 ▶p.98
難易度等級 ★★★☆☆

大王烏賊 ▶p.101
難易度等級 ★★★☆☆

水母 ▶p.107
難易度等級 ★★★★★

▶ 前言

　　這次在各位讀者的強烈要求下，才得以出版這本《擬真摺紙4 水中悠游的生物篇》。由於之前出版的摺紙系列書籍也獲得了超乎想像的迴響，我除了滿懷感謝之情，也深刻地感受到原來有這麼多讀者都對擬真摺紙有興趣。

　　本書是將跟「水（海洋·河川）」有關的生物，從比較簡單的作品到難度較高的作品，廣泛地加以收錄而成的。承接之前出版的《空中篇》和《陸上篇》，可以算是同一個系列。

　　「擬真摺紙」是以動物、恐龍、昆蟲等為題材，盡可能摺出接近真實物體的創作摺紙。乍看之下難度似乎很高，但各個作品皆有「基礎摺法（※）」的階段，首先要摺好這個部分，才能夠逐步發展為逼真立體的複雜形狀。

　　基礎摺法本身或許較為費工，但並不會很難理解，只要多挑戰幾次，從小孩到年長者，無論是誰都能摺得出來。

　　另外，難以理解的部分也會用照片來解說摺紙圖。要一邊看摺紙圖一邊摺絕對不是件容易的事，如果有不清楚的地方，通常只要看看下一張圖就能迎刃而解，因此不妨養成預先看好下一步驟的摺紙圖來摺的習慣。

　　在完成基礎摺法後，接下來就不一定要原封不動地按照摺紙圖來摺了。例如，在摺企鵝時，可以將翅膀打開一點、頭部降低一點等等，調整出各種姿勢，在完成型態上加入變化。在這次登場的作品中，有許多都是有背鰭的生物，因此在背鰭的摺法也各有不同的變化，可以享受到不一樣的樂趣。

　　「擬真摺紙」的特色，可以說是完成品立體有型，而且充滿了曲線。正因如此，從最後的摺紙圖到完成品之間，會耗費許多時間在「整理形狀、完美成型」上，有時甚至要花好幾天慢慢地調整出理想的形狀。這個部分很難在書面上加以呈現，因此煩請各位讀者參考本書所刊載的完成作品照片來進行調整。

　　為了長久保持作品的立體形狀，必須進行「塗膠」作業。關於塗膠的方法，在本書中有詳細的圖文解說（p.12），中級程度以上的讀者請務必挑戰看看。

　　話雖如此，第一次製作作品就要塗膠，或許需要一點勇氣。首先，不妨省略塗膠作業，試著摺到最後看看；待完成作品後，再回溯到註明「塗膠開始」的步驟，然後進行塗膠。省略塗膠作業來摺時，不一定要使用和紙，有些作品用市售的「色紙」來摺或許會更容易。依作品而異，有時儘量選擇薄一點的紙張來摺或許會比較好。

　　那麼，接下來就請各位盡情享受擬真摺紙的美妙世界吧！

2016年5月

福井 久男

Memo

> （※）**基礎摺法**……在擬真摺紙中，每一項作品都有「基礎摺法」的階段。這個階段的意義在於「只要照著摺紙圖來摺，不論是誰都能夠摺出相同的形狀」。只要能好好地完成「基礎摺法」，就算在接下來的步驟裡改變了摺的位置及角度，稍微加入摺紙人本身的想法也無妨。如此一來，雖然完成品的形狀會有些微的不同，但這也是擬真摺紙的魅力之一喔！

谷摺線（谷線）

摺線位於紙張的內側，也稱作谷線。
本書中會以「谷線」來標示。

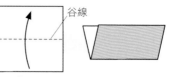

谷線

山摺線（山線）

摺線位於紙張的外側，也稱作山線。
也可以把紙張翻過來當作谷線來摺。
本書中會以「山線」來標示。

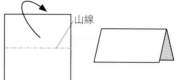

山線

隱藏的谷摺線（隱藏谷線）

在紙張下方所隱藏的谷摺線，以較細的
谷摺線來標示，也稱作隱藏谷線。本書
中會以「隱藏谷線」來標示。

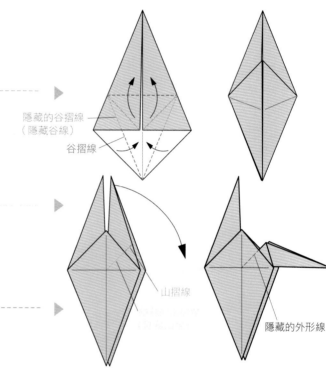

隱藏的谷摺線
（隱藏谷線）

谷摺線

隱藏的山摺線（隱藏山線）

在紙張下方所隱藏的山摺線，以較細
的山摺線來標示，也稱作隱藏山線。
本書中會以「隱藏山線」來標示。

山摺線

隱藏的外形線

隱藏的外形線

必要時會標示出在紙張下方
所隱藏的輪廓線（外形線）。

壓出摺線（摺痕）

摺好之後再打開恢復原狀，
壓出摺線（摺痕）。

打開壓平

打開 ⤴ 的部分壓平。

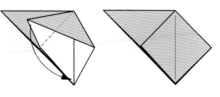

把紙拉出

把紙拉長

均等地摺

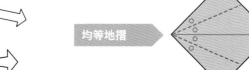

翻到背面

放大圖示

向內壓摺

紙背是閉合的。

向外翻摺

紙背是打開的。

推入壓摺

壓住這裡。

打開。

將紙推入壓平。

立體推入壓摺

將谷線與山線的交會點與 *A-B* 處的摺線錯開。

A

B

打開。

做出弧度。

腳跟壓摺

先做出向內壓摺。

完成腳跟壓摺。

細條壓摺・細條向外翻摺

紙背閉合或打開皆可。

壓合縫隙。

完成細條壓摺。 完成細條向外翻摺。

拉近壓摺

不同的摺線會讓形狀改變,但兩者都稱做「拉近壓摺」。

完成拉近壓摺A。 完成拉近壓摺B。

※以青蛙的基本形
步驟④（p.10）為例

從青蛙的基本形
步驟④開始，壓
出摺線後打開。

將轉印的所有摺線
當作山線。

將中央的正方形摺
入內側，重新摺出
八角形。

完成沉摺。

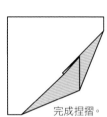

完成捏摺。

先做谷摺，
再做山摺。

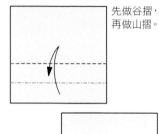

完成階梯摺。

如果摺線上有標示
號碼，請按照號碼
的順序來摺。

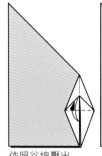

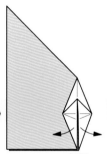

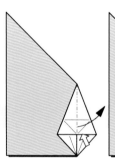

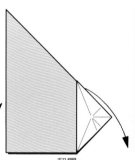

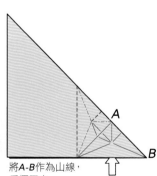

依照谷線壓出
摺線。

打開。

再打開。

翻開。

將A-B作為山線，
反摺回去。

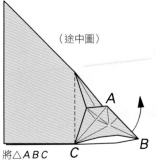

（途中圖）

將△ABC
倒向右側。

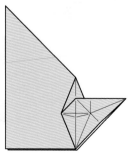

完成翻面壓摺。

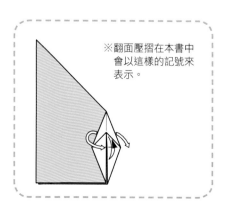

※翻面壓摺在本書中
會以這樣的記號來
表示。

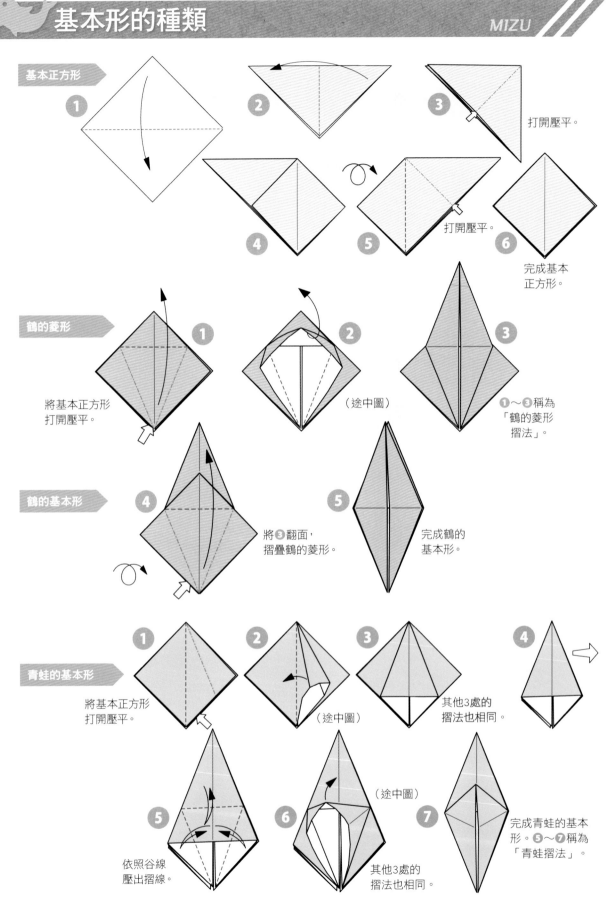

基本正方形

1

2

3
打開壓平。

4

5
打開壓平。

6
完成基本
正方形。

鶴的菱形

1
將基本正方形
打開壓平。

2
（途中圖）

3
①～③稱為
「鶴的菱形
摺法」。

鶴的基本形

4
將③翻面,
摺疊鶴的菱形。

5
完成鶴的
基本形。

青蛙的基本形

1
將基本正方形
打開壓平。

2
（途中圖）

3
其他3處的
摺法也相同。

4

5
依照谷線
壓出摺線。

6
其他3處的
摺法也相同。
（途中圖）

7
完成青蛙的基本
形。⑤～⑦稱為
「青蛙摺法」。

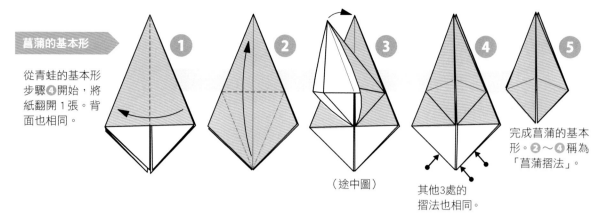

菖蒲的基本形

從青蛙的基本形步驟④開始，將紙翻開1張。背面也相同。

①

②

③（途中圖）

④ 其他3處的摺法也相同。

⑤ 完成菖蒲的基本形。②～④稱為「菖蒲摺法」。

氣球的基本形

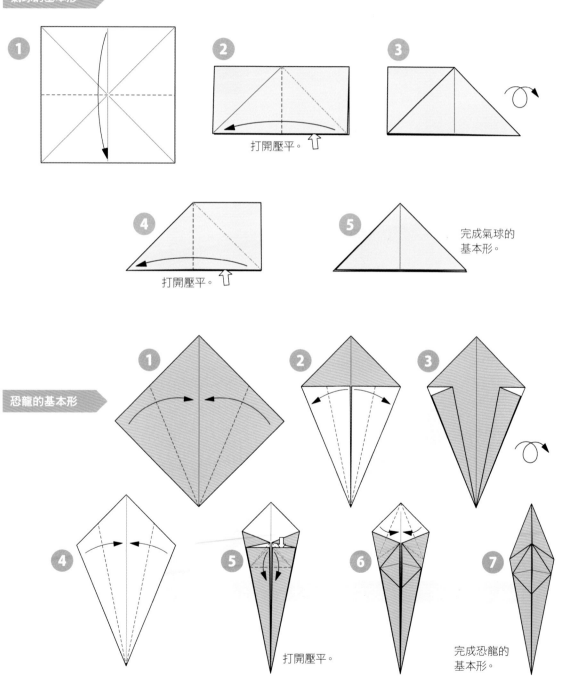

① ② 打開壓平。 ③

④ 打開壓平。 ⑤ 完成氣球的基本形。

恐龍的基本形

① ② ③

④ ⑤ 打開壓平。 ⑥ ⑦ 完成恐龍的基本形。

關於塗膠

　　擬真摺紙有個很大的特色，就是名為「塗膠」的作業。若是沒有好好掌握摺紙的步驟程序，想要正確地進行作業可能會比較困難，但只要完成塗膠作業，不僅較容易進行調整，能使完成後的形狀更加美觀，也可以增加強度及耐久性，希望中級程度以上的讀者都能夠踴躍嘗試。

　　關於塗膠的時間點，原則上大約是在「基礎摺法」完成的時候，或是在完成前後的幾個程序中來進行（本書會在摺紙圖步驟中以「塗膠開始」來標示，敬請參考）。在作法上，大多都會反摺回去，將黏膠塗在紙張背面必要的地方（如右圖所示）。基礎摺法完成後，每進行一個摺紙步驟，就要塗上黏膠。包含正面的隙縫處等，也要盡可能地塗上。但是，如果在基礎摺法完成之後還有沉摺時，就必須等這個步驟完成後再進行塗膠，或是留下該部分不塗，只在其他部分塗膠，這點請特別注意。

　　若是在不需要塗膠的地方不小心塗上了，只要立刻將黏合處剝開晾乾，或是將黏膠擦拭乾淨就行了。若是黏膠已經乾掉的話，可以用刷子沾水，將黏膠部分弄濕，過1～2分鐘後就能順利剝開紙張了。

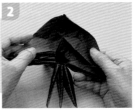

◀ 準備黏膠。在此使用的是以水稀釋過的木工用白膠。塗膠的毛刷使用末端寬度約10mm的會比較方便。另外也要準備洗毛刷的水和擦乾毛刷的布。

毛刷
黏膠
布
水

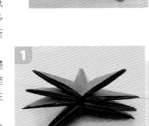

1 進行摺紙，直到各作品標示「塗膠開始」的步驟為止。本例為「章魚」（p.98）。

2 將用紙反摺回去，將其攤開。

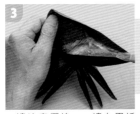

3 一邊注意摺線，一邊在用紙背面必要的地方進行塗膠。

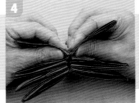

4 一邊塗膠一邊摺回原本基礎摺法的形狀。

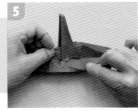

5 用紙的正面也一樣，在需要塗膠的地方進行塗膠……

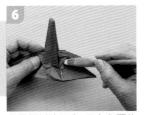

6 考量摺紙的工序，只在必要的地方塗上黏膠。

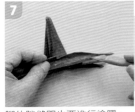

7 腳的隙縫間也要進行塗膠。

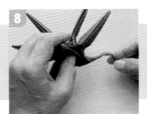

8 將腳做成細長形。

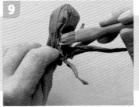

9 頭部的隙縫間之類的小地方也要盡可能地塗膠。

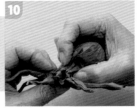

10 摺好後，用手指按壓做出曲面等，調整出立體的形狀。

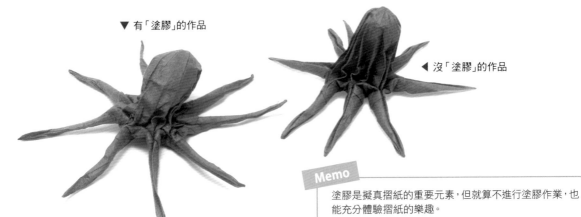

▼ 有「塗膠」的作品

◀ 沒「塗膠」的作品

Memo

塗膠是擬真摺紙的重要元素，但就算不進行塗膠作業，也能充分體驗摺紙的樂趣。

用紙的種類及尺寸

本書會記載作品的用紙種類及尺寸，敬請參考。所有用紙使用的都是「和紙」（右圖）。和紙也有許多不同的種類，請儘量選擇較薄的紙，摺起來會比較容易。為了使「擬真摺紙」的作品更加完美，以具有適當的韌度及強度的日本傳統和紙最適合。特別是要進行左頁所介紹的「塗膠」作業時，使用一般的色紙會難以完成。此外，和紙能讓成品更具有高級感，非常推薦使用。

如果是初學者，想要輕鬆地體驗擬真摺紙的樂趣時，也可以使用一般的色紙來進行。不過，這時請儘量使用大一點的紙張（18cm×18cm以上），會比較容易進行製作。

準備用紙

使用和紙時，在專門店裡可以買到已經裁剪成色紙尺寸的紙張，不過我都是購買大張的和紙（約90cm×60cm）再自行裁切。下面要介紹我的處理方法。只要在空閒時先全部裁切好，摺成「基本正方形」（p.10）來保管，就可以在想摺的時候馬上開始摺，非常推薦。

將大尺寸的和紙摺成6等分。

使用裁紙刀割開摺線處，裁成6張紙。

裁好6張紙的模樣。

摺成三角形。

再次摺成三角形。

將長邊多餘的地方裁掉，做出等邊三角形。

將上面1張紙翻過來摺成三角形。如果邊角都能對齊的話，就表示裁切成功。

然後直接摺成「基本正方形」（p.10）。

完成了。紙張曬到太陽容易褪色，請注意保管的場所。

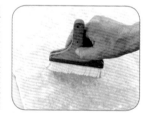

如果想將紙的背面做成另一種顏色，請先在背面貼上別的紙作為襯裡（※）後再進行裁切。

補強用紙的方法

如果用紙過薄而擔心強度不夠時，可購買CMC（右側照片①：羧甲基纖維素鈉＝可於手工藝用品店購得）塗於紙張後再使用。CMC原本是皮革工藝用的粉劑，我通常會在500ml的水中溶入20g的CMC來使用，尤其是會塗在（右側照片②）較薄的和紙（薄雲龍紙、機械雲龍紙等）上。只要乾燥後再進行裁切，就不會有強度上的問題，能夠用來摺紙了。

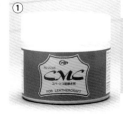
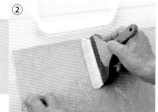

※襯裡……將市售的和室紙門用黏膠以約2倍的水來稀釋，以毛刷塗在用紙上，再對齊黏上另一種顏色的紙。

 Real Origami : Mizu

水邊的鳥類・哺乳類

企鵝

★用紙：和紙
（黑色粗筋薄紙加上白色楮薄紙襯裡）・
26cm × 26cm・1張

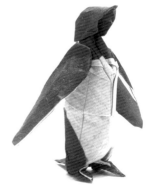

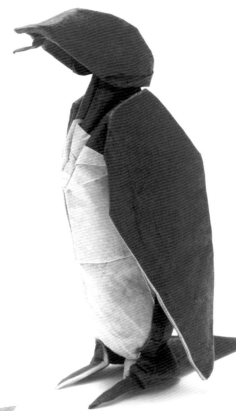

摺疊時的重點

　　本作品是應摺紙教室的學生要求，希望我創作出可以展開翅膀的「企鵝」而做成的。從鶴的基本形開始摺起，算是比較簡單的作品。

　　用紙是以白色和黑色的薄紙進行襯裡，由於作品較為簡單，因此也可以用市售的色紙來摺。大小最好要超過20cm的會比較好摺。即便是用市售的色紙，只要進行塗膠就能固定完成的形狀，可以長期擺設。

　　也可以在完成的形狀上做出變化，例如做成展開翅膀的姿勢，或是低頭餵小企鵝吃東西的姿勢等等，請務必多方嘗試看看。

　　在整理形狀的階段時，只要將身體的山線（腹部白色的部分）稍微壓平一點，讓身體膨起，兩隻腳中間就會產生間隔，可以穩定地站立。

企鵝

★☆
★★☆☆☆

1

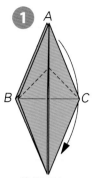

將後面的△ABC
往下摺。

到此為止是
基礎摺法

2

尾側

頭側

改變方向。

3

頭側
A-B的
約 1/4
B
尾側

4

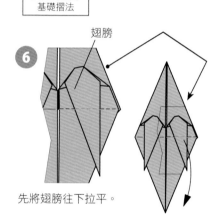

A
B
C

以A為中心，讓邊線
B-C與中心線呈平行。
另一側也相同。

5

山線 山線
谷線

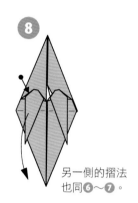

另一側的摺法也相同。

6

翅膀

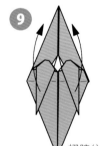

先將翅膀往下拉平。

7

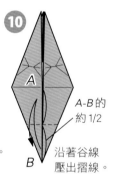

翻開翅膀中央內側的紙
張，將翅膀摺回原狀。

8

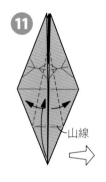

另一側的摺法
也同 **6**～**7**。

9

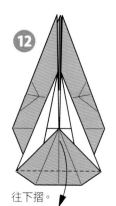

翅膀往上拉平。

10

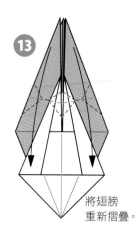

A
A-B的
約 1/2
B

沿著谷線
壓出摺線。

11

山線

⬜➡

12

往下摺。

13

將翅膀
重新摺疊。

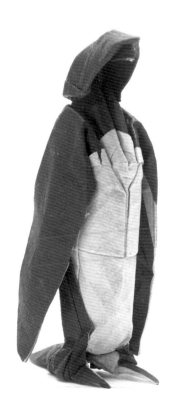

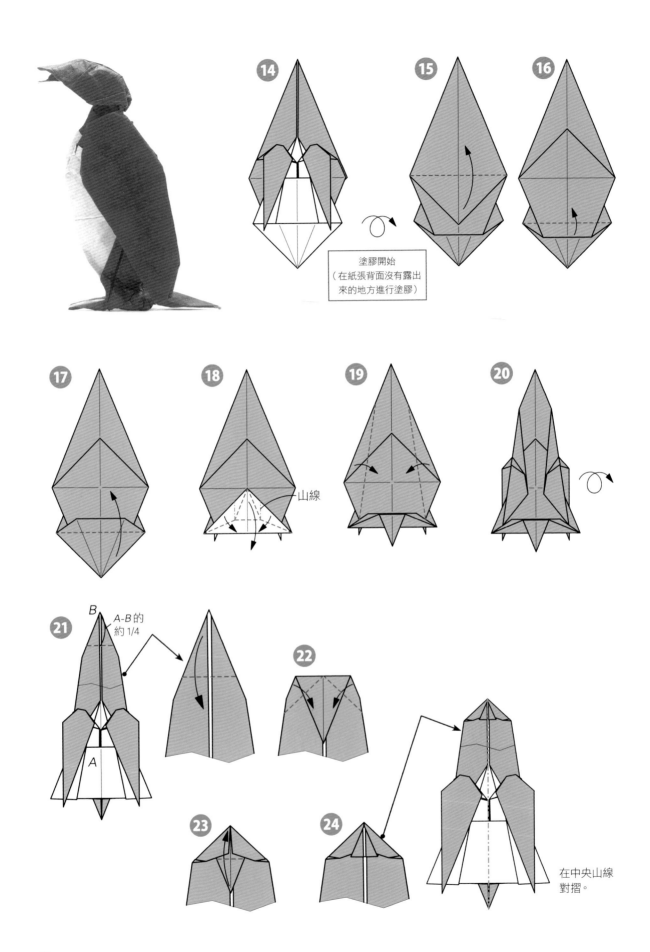

14　15　16

塗膠開始
（在紙張背面沒有露出
來的地方進行塗膠）

17　18　19　20

山線

21　B　A-B的
約1/4

A

22

23　24

在中央山線
對摺。

★☆☆☆☆ (as shown: ★ filled, ⯪☆☆☆)

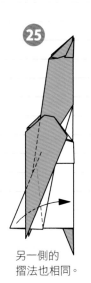

㉕ 另一側的
摺法也相同。

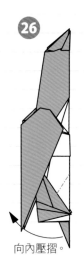

㉖ 向內壓摺。

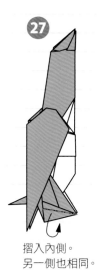

㉗ 摺入內側。
另一側也相同。

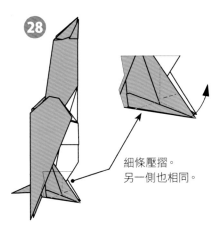

㉘ 細條壓摺。
另一側也相同。

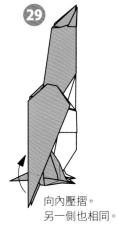

㉙ 向內壓摺。
另一側也相同。

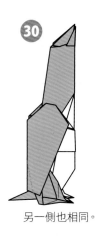

㉚ 另一側也相同。

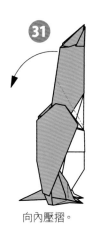

㉛ 向內壓摺。

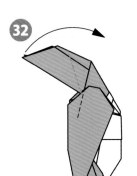

㉜ 向內壓摺。

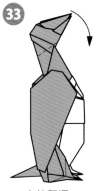

㉝ 向外翻褶。

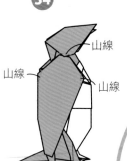

㉞ 山線　山線　山線

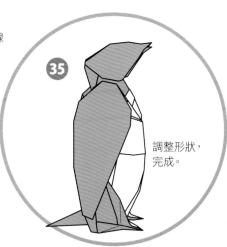

㉟ 調整形狀，
完成。

海豚

★用紙：
　和紙（板紙）・23cm × 23cm・1張

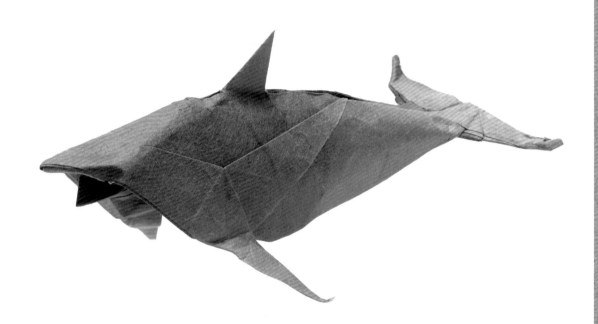

摺疊時的重點

　　以恐龍的基本形為基礎。雖然步驟⑯要壓出的山線很自然地就已經決定好位置了，不過線條本身還是有些複雜。由於在摺步驟⑫的作業時，這些線條就會轉印上去了，因此不妨對齊這些轉印上去的線條來摺。

　　「海豚」、「鯨魚」、「儒艮」這類的海洋哺乳類，形狀比起陸上哺乳類要單純，所以在最後修飾時如果不讓身體膨脹、做出立體感，就很難整理形狀。因為這個原因的關係，最好要進行塗膠，以便能維持立體的形狀。

　　在步驟⑳的作業裡，中央會形成尖角，將這個尖角稍微遠離頭部做成下顎，看起來就會很帥氣。拉開下顎的作業可以在步驟㉖時進行。

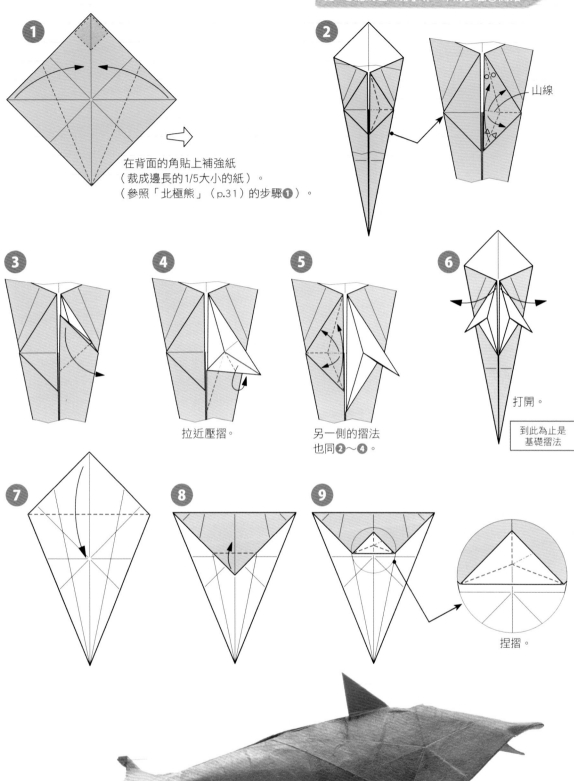

1

在背面的角貼上補強紙
（裁成邊長的1/5大小的紙）。
（參照「北極熊」（p.31）的步驟❶）。

2

山線

海
豚

★★
☆
☆
☆

3

4

拉近壓摺。

5

另一側的摺法
也同❷～❹。

6

打開。

到此為止是
基礎摺法

7

8

9

捏摺。

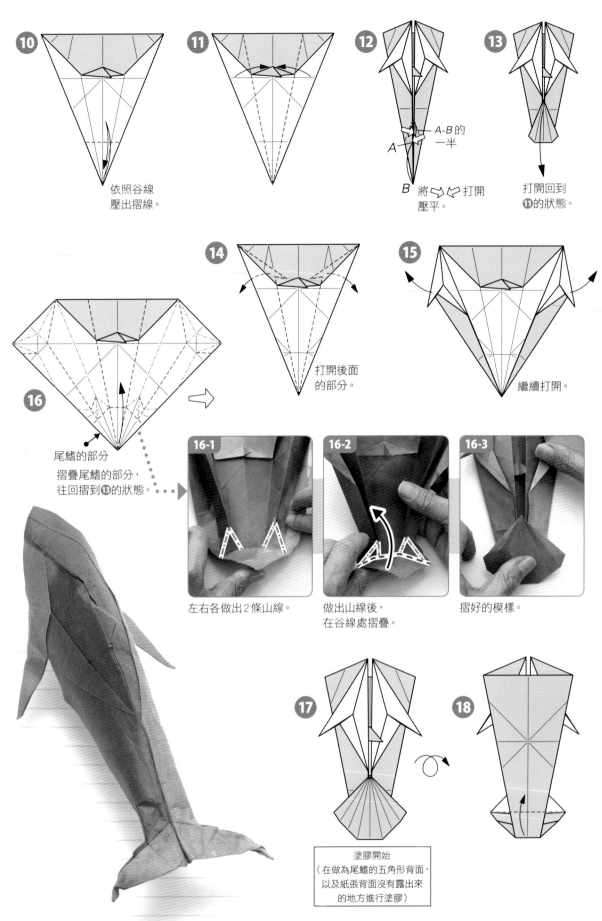

10 依照谷線
壓出摺線。

11

12 A-B 的
一半
A
B 將 打開
壓平。

13 打開回到
⑪的狀態。

14 打開後面
的部分。

15 繼續打開。

16 尾鰭的部分
摺疊尾鰭的部分，
往回摺到⑬的狀態。

16-1 左右各做出2條山線。

16-2 做出山線後，
在谷線處摺疊。

16-3 摺好的模樣。

17 塗膠開始
（在做為尾鰭的五角形背面，
以及紙張背面沒有露出來
的地方進行塗膠）

18

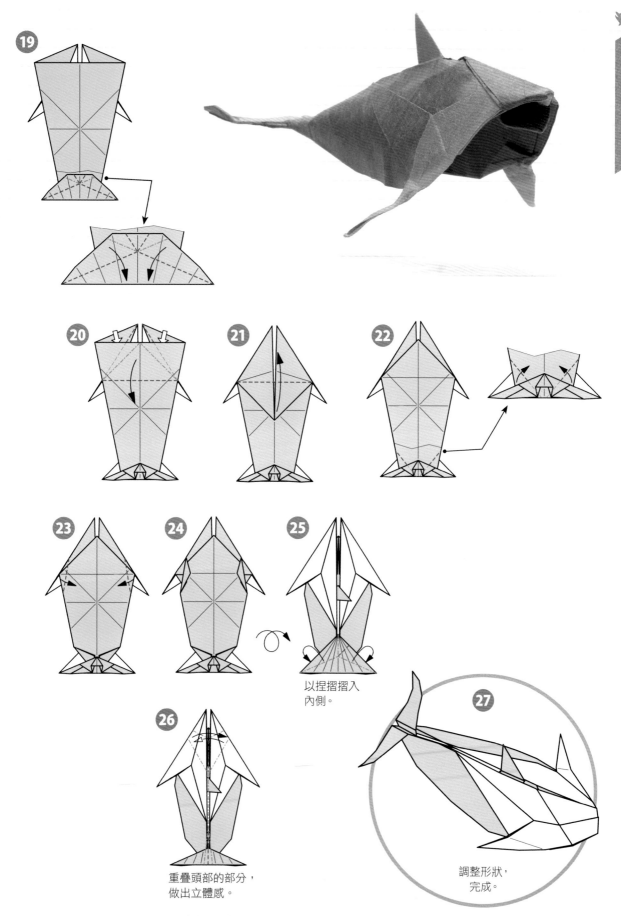

19

20

21

22

23

24

25

以捏摺摺入
內側。

26

重疊頭部的部分，
做出立體感。

27

調整形狀，
完成。

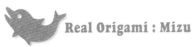
長鬚鯨

★用紙：
和紙（玉蟲）・31cm × 31cm・1張

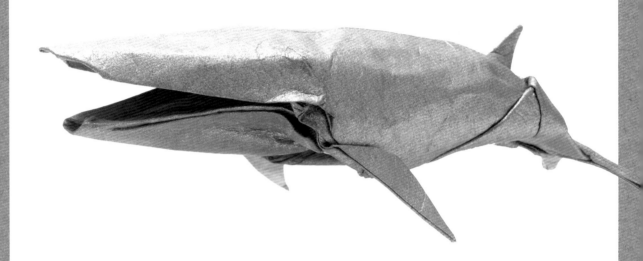

　　從鶴的基本形開始摺起。從步驟❷到步驟❸，連續2次要將紙張壓平，再從壓平的部分摺出背鰭。這一點跟「鬼蝠魟（p.42）」是一樣的。由於壓平的部分紙張會變厚，因此要盡可能使用薄一點的和紙來製作。

　　隨著摺疊作業的進展，進行2次壓平的紙張內側會變得難以塗膠，因此最好在步驟❹的形狀完成後進行第一次的塗膠。

　　進行最後修飾時，要讓身體膨脹以顯現立體感。為了維持立體的形狀，建議最好還是要進行塗膠。

　　下顎如果開得太大，會給人一種呆呆的感覺，要注意。本書雖然沒有標出圖示，但也可以在做為下顎的部分進行補強（用紙的邊長約1/5左右，參照「北極熊」（p.31）的步驟❶）。

★
★★
☆☆
☆

1

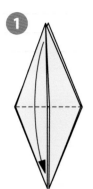

只將1張紙
往下摺。

2

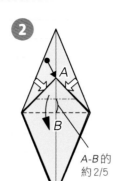

A

B

A-B 的
約 2/5

將 壓平摺疊。

3

隱藏山線

將 ↗↖ 壓平
摺疊。

4

到此為止是
基礎摺法

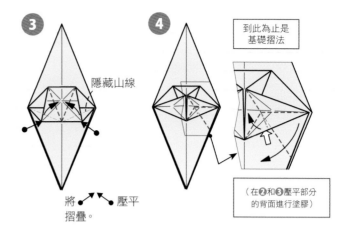

（在 **2** 和 **3** 壓平部分
的背面進行塗膠）

5

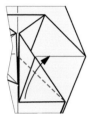

6

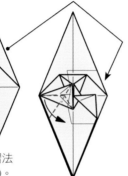

另一側的摺法
也同 **4**～**5**。

7

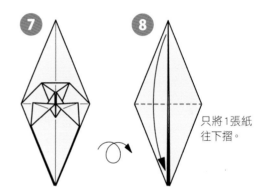

8

只將1張紙
往下摺。

9

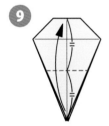

只將1張紙
往上摺。

10

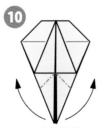

向內壓摺。

11

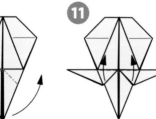

12

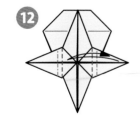

階梯摺。
另一側也相同。

13

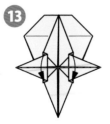

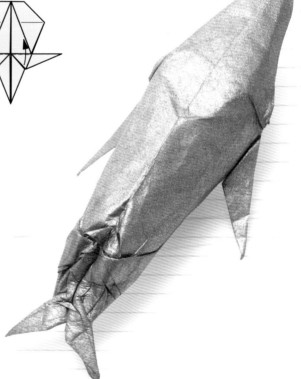

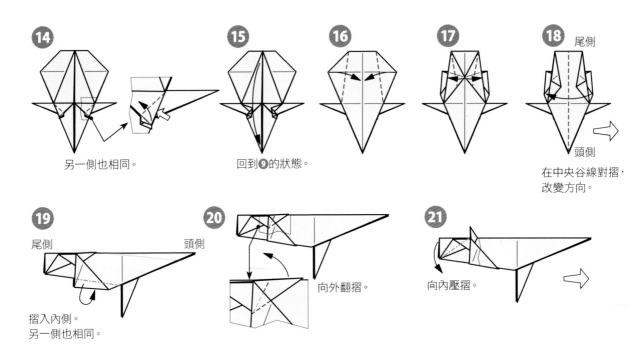

14 另一側也相同。

15 回到❾的狀態。

16

17

18 尾側

頭側

在中央谷線對摺，改變方向。

19 尾側　　　　　　頭側

摺入內側。
另一側也相同。

20 向外翻摺。

21 向內壓摺。

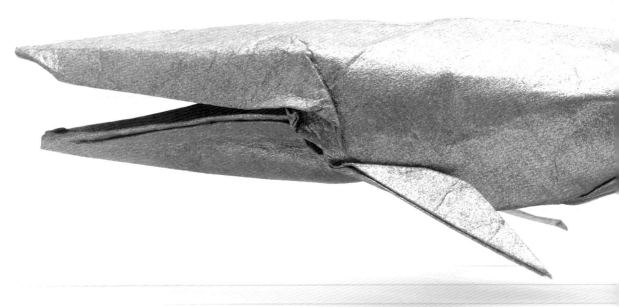

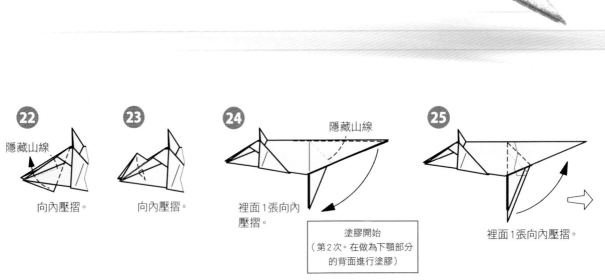

22 隱藏山線

向內壓摺。

23 向內壓摺。

24 隱藏山線

裡面1張向內壓摺。

塗膠開始
（第2次。在做為下顎部分的背面進行塗膠）

25 裡面1張向內壓摺。

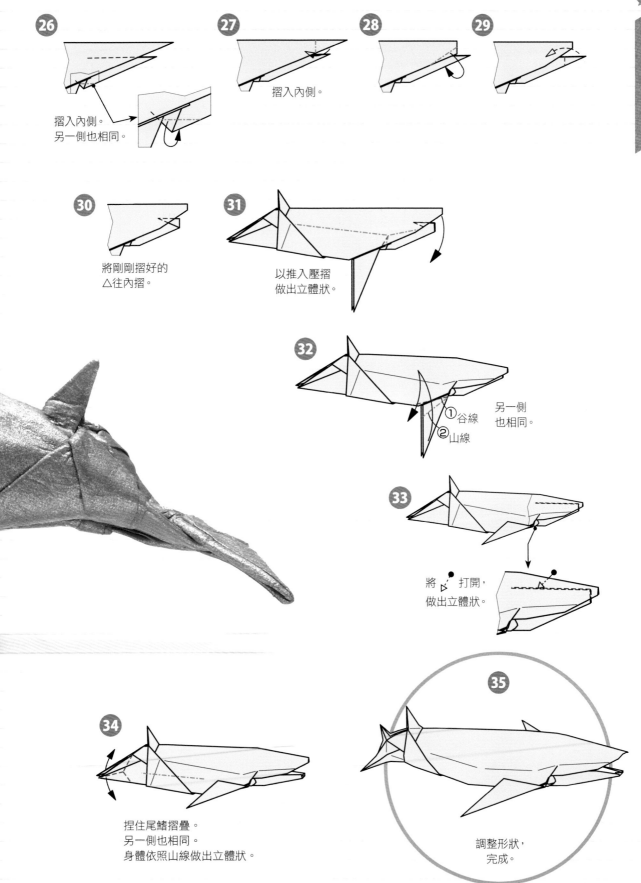

★★☆☆☆

26

摺入內側。
另一側也相同。

27

摺入內側。

28

29

30

將剛剛摺好的
△往內摺。

31

以推入壓摺
做出立體狀。

32

①谷線
②山線

另一側
也相同。

33

將 ▷● 打開，
做出立體狀。

34

捏住尾鰭摺疊。
另一側也相同。
身體依照山線做出立體狀。

35

調整形狀，
完成。

▶難易度等級 ★★☆☆☆

儒艮

★用紙：
　　和紙（楮揉紙）・23cm × 23cm・1張

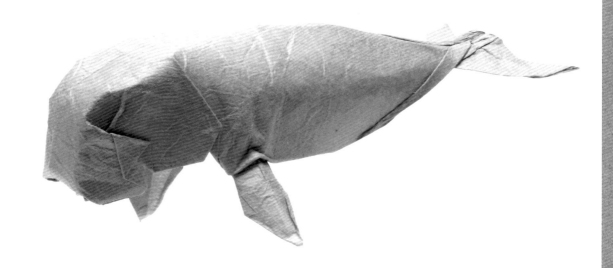

　　　　本作品也是應摺紙教室的學生要求而做成的。像儒艮或海牛這類體型龐大穩重的動物，很難做出原本的特徵。本作品採用了獨特的尾鰭摺法、比較長而突出的前肢，以及厚實的頭部形狀，以表現出其特徵。

　　　　尾鰭的摺法也可以應用在其他的海洋生物上，有興趣的讀者不妨挑戰看看。眼睛是藉由步驟⑩和步驟⑪摺疊2次皺褶來做成的，摺的時候要注意眼睛不可做得太大。

　　　　在摺疊前肢、整理形狀時，將身體的一部分也一併摺起，可以讓形狀變得更漂亮。跟「海豚（p.18）」、「長鬚鯨（p.22）」一樣，為了維持立體的形狀，建議最好要進行塗膠。

★
★
★
☆
☆

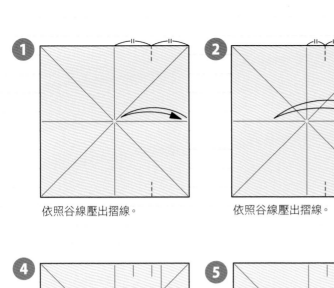

① 依照谷線壓出摺線。

② 依照谷線壓出摺線。

③ 依照谷線壓出摺線。

④ 橫向的摺法也同①～③。

⑤ 依照山線壓出摺線。

⑥ 摺疊2邊，改變方向。

⑦

⑧ 打開。

⑨

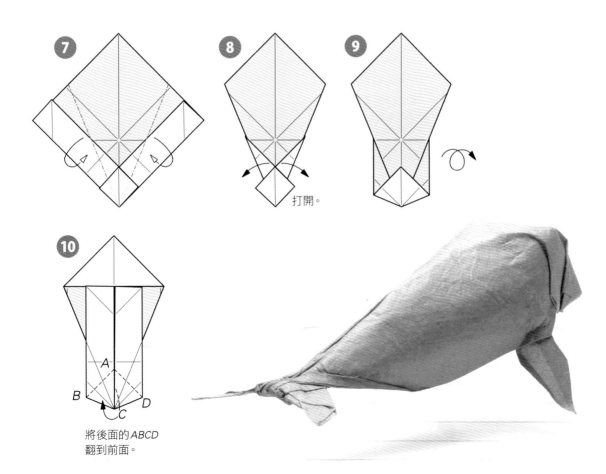

⑩ 將後面的ABCD
翻到前面。

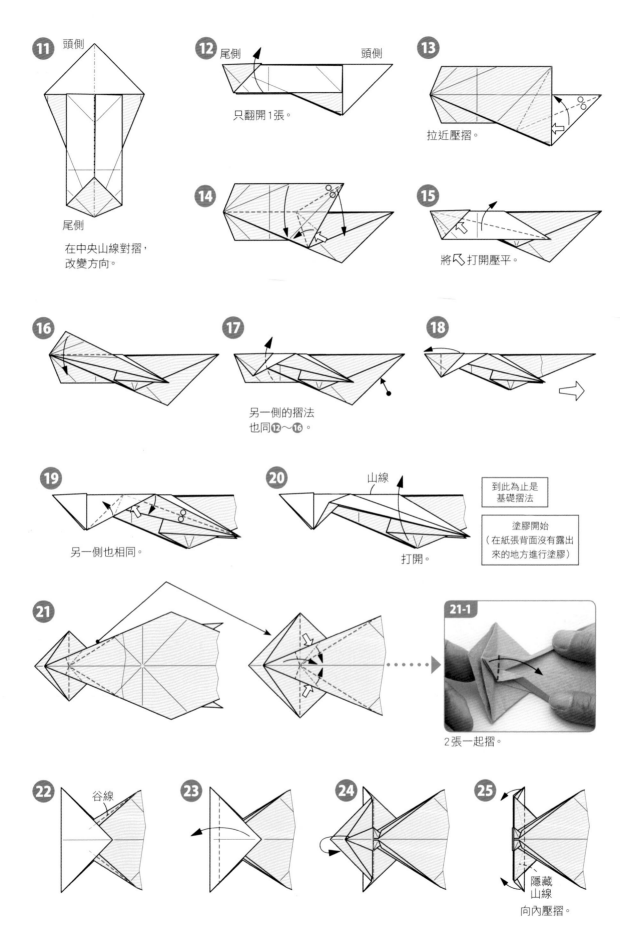

11 頭側

尾側

在中央山線對摺，
改變方向。

12 尾側　　　　　　　頭側

只翻開1張。

13 拉近壓摺。

14

15 將↖打開壓平。

16

17 另一側的摺法
也同⑫～⑯。

18

19 另一側也相同。

20 山線

打開。

到此為止是
基礎摺法

塗膠開始
（在紙張背面沒有露出
來的地方進行塗膠）

21

21-1 2張一起摺。

22 谷線

23

24

25 隱藏
山線

向內壓摺。

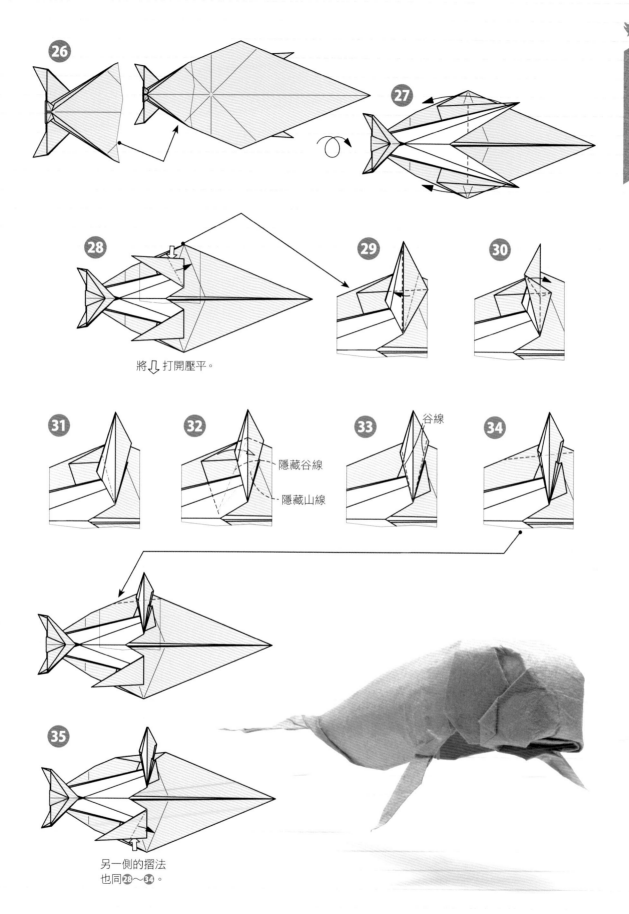

将 ⤵ 打开壓平。

隱藏谷線

隱藏山線

谷線

另一側的摺法
也同 28～34 。

儒艮

★ ★ ☆ ☆

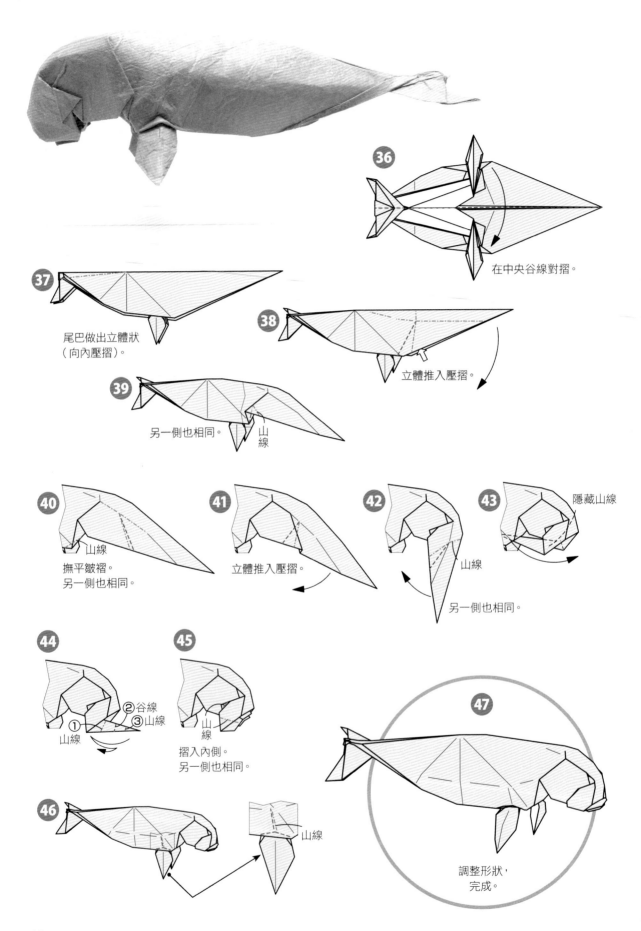

36 在中央谷線對摺。

37 尾巴做出立體狀
（向內壓摺）。

38 立體推入壓摺。

39 另一側也相同。
山線

40 山線
撫平皺褶。
另一側也相同。

41 立體推入壓摺。

42 山線
另一側也相同。

43 隱藏山線

44
②谷線
③山線
①
山線

45 山線
摺入內側。
另一側也相同。

46 山線

47 調整形狀，
完成。

北極熊

★用紙：
　和紙（楮揉紙）・32cm × 32cm・1張

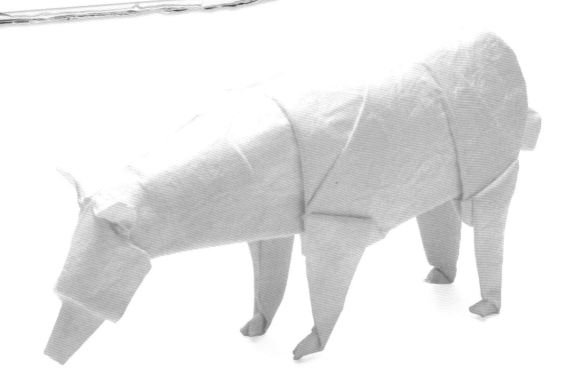

摺疊時的重點

　　在開始摺之前，可以在做為前腳的2個角先貼上補強紙。補強紙的黏貼法附
有圖文並茂的詳細解說，敬請加以參考。在塗上黏膠前先決定好補強的位置，將
一部分固定後（不是補強紙）在用紙上塗抹黏膠。如果是在補強紙上塗抹黏膠，
會讓紙張變軟而不易對齊位置。就算黏膠溢出，這個部分也不會出現在外側，因
此直接讓它晾乾即可。其他作品的補強紙黏貼法也是一樣的，請務必加以熟練。

　　本作品的基礎摺法跟之前出版過的「獅子」、「河馬」等所使用的是一樣
的，也就是「哺乳類的基礎摺法」。相較於其他種類的熊，北極熊的頸部更長，
所以只要做出較長的頸部，就能顯現其特徵。也因此耳朵顯得較小。將後腳前側
的皺褶撫平，身體做出弧度，就能讓作品變得更加立體、更為精悍。

1 在背面的2個角貼上補強紙
（裁成邊長的1/5大小的紙）。

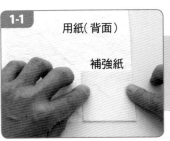

1-1 用紙（背面）

補強紙

將補強紙對齊用紙
（背面）的角。

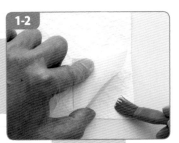

1-2 翻開一半的補強紙，
在用紙上塗抹黏膠。

1-3 翻開另一半的補強紙，
在用紙上塗抹黏膠。

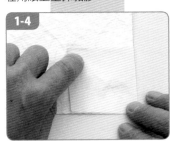

1-4 將整張補強紙緊緊貼牢。

2

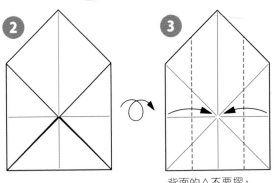

3 背面的△不要摺，
直接拉出來。

4 依照山線壓出摺線。

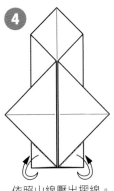

5 將角A對齊角B，
壓出摺線。
另一側也相同。

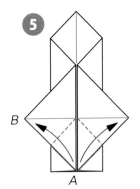

6 （途中圖）
背面的△不要摺，
直接拉出來。

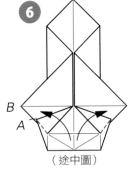

7

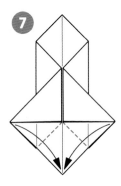

8 依照谷線
壓出摺線。

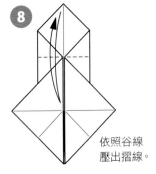

9 將 ⇨ 打開壓平。

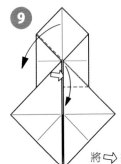

10 依照谷線壓出摺線，
回到**9**的狀態。

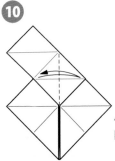

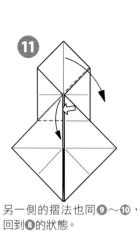

⑪ 另一側的摺法也同 ❾～❿，
回到 ❽ 的狀態。

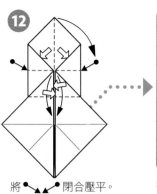

⑫ 將 ●━━▲ 閉合壓平。

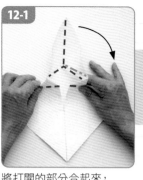

12-1 將打開的部分合起來，
倒向右側。

12-2 正在倒向右側的模樣。

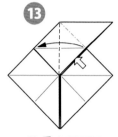

⑬ 將 ↖ 打開壓平。

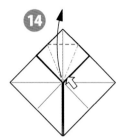

⑭ 鶴的菱形摺法
（p.10）。

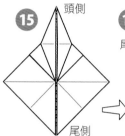

⑮ 頭側 尾側
在中央山線對摺，
改變方向。

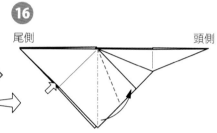

⑯ 尾側 頭側
另一側也相同。

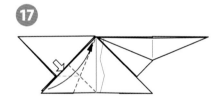

⑰

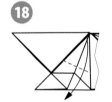

⑱

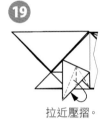

⑲ 拉近壓摺。

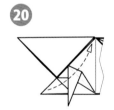

⑳ 另一側的摺法
也同 ⑰～⑲。

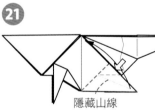

㉑ 隱藏山線

㉒

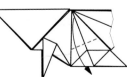

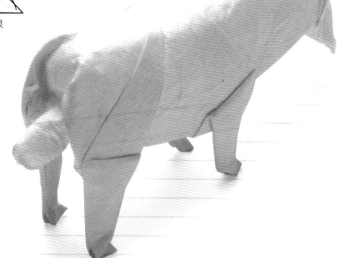

33

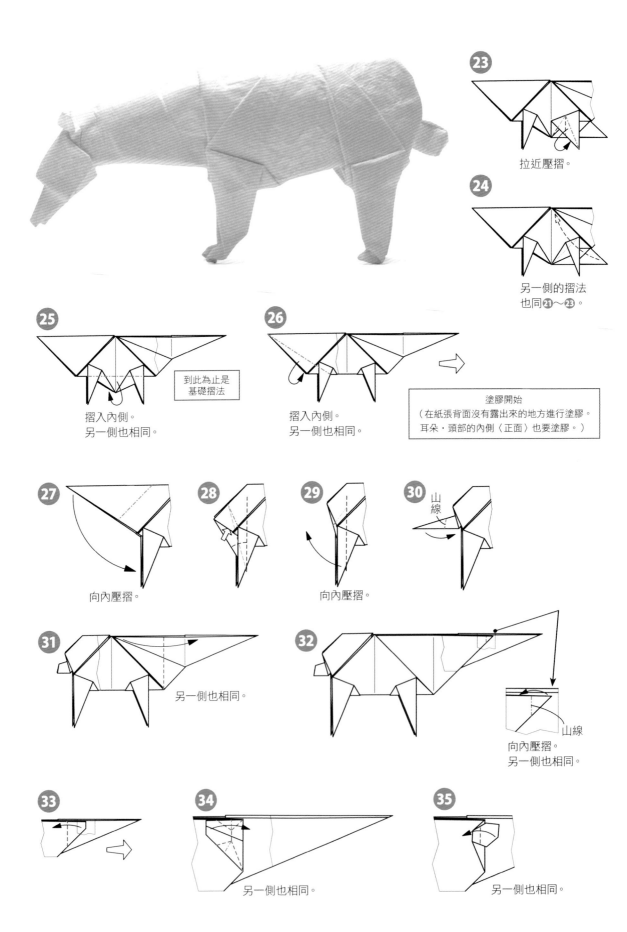

㉓ 拉近壓摺。

㉔ 另一側的摺法
也同㉑～㉓。

㉕ 到此為止是
基礎摺法

摺入內側。
另一側也相同。

㉖ 摺入內側。
另一側也相同。

塗膠開始
（在紙張背面沒有露出來的地方進行塗膠。
耳朵・頭部的內側〈正面〉也要塗膠。）

㉗ 向內壓摺。

㉘

㉙ 向內壓摺。

㉚ 山線

㉛ 另一側也相同。

㉜ 山線
向內壓摺。
另一側也相同。

㉝

㉞ 另一側也相同。

㉟ 另一側也相同。

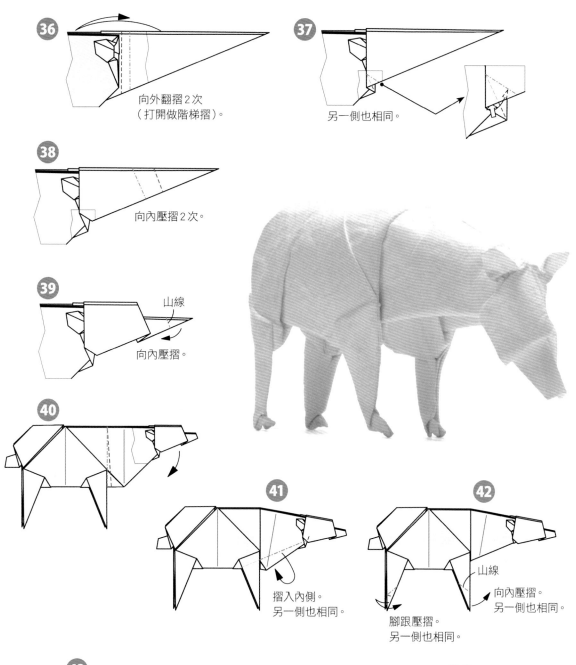

36 向外翻摺2次
（打開做階梯摺）。

37 另一側也相同。

38 向內壓摺2次。

39 山線
向內壓摺。

40

41 摺入內側。
另一側也相同。

42 山線
向內壓摺。
另一側也相同。
腳跟壓摺。
另一側也相同。

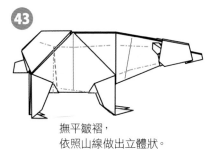

43 撫平皺褶，
依照山線做出立體狀。

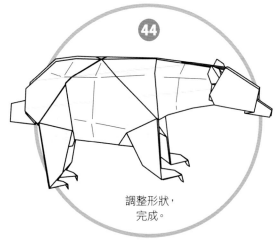

44 調整形狀，
完成。

海象

★用紙：
　和紙（揉染暈色紙）‧31cm × 31cm‧1張

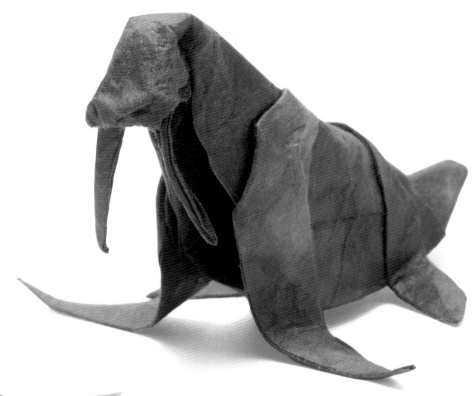

摺疊時的重點

　　在做為前腳的2個角貼上補強紙，就比較容易能自行站立。本作品跟先前出版的「蝴蝶犬」一樣，都是由同一類型的基礎摺法開始的。

　　步驟❿～⓭的摺法跟之後的「鱷魚（p.58）」摺疊腳爪的作業是相同的，但是只有摺一次而已。由於這裡的爪狀比起鱷魚的要大多了，而且在此之前還在步驟❶～❷進行了「坐墊摺法」，因此大家可能都沒注意到。只要加入這項作業，就可以摺出長長的獠牙了。在步驟㉕中，以◇ABCD摺出「鶴的基本形」的作業有附上照片解說，首先要摺出「基本正方形」，再接著做「鶴的菱形摺法」就可以了。步驟㉟摺入內側的作業請參考p.9。跟之後的「螃蟹（p.82）」一樣，雖然步驟不同，但摺好的形狀卻是相同的（參照「螃蟹」的步驟⓴）。步驟㊸的立體推入壓摺若能做出眼睛的形狀，看起來就會更逼真了。

★★★
★★★
★½☆

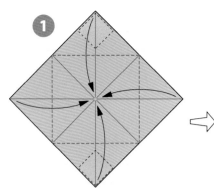

1

在背面的2個角貼上補強紙
（裁成邊長的1/5大小的紙）。
（參照「北極熊」（p.31）的
步驟❶）。

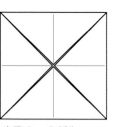

2

步驟❶～❷稱為
「坐墊摺法」。

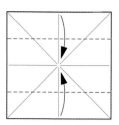

3

背面的△不要摺，
直接拉出來。

4

將 ⇦ 打開壓平。

5

將重疊的1張紙
翻開來。

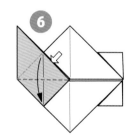

6

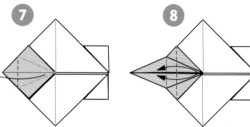

7 **8**

鶴的菱形摺法（p.10）。

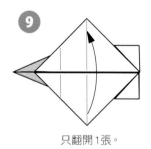

9

只翻開1張。

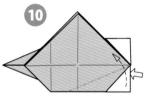

10

向內壓摺。
將 ⇦ 打開壓平。

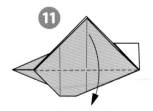

11

只翻開1張。

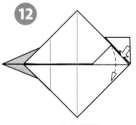

12

向內壓摺。

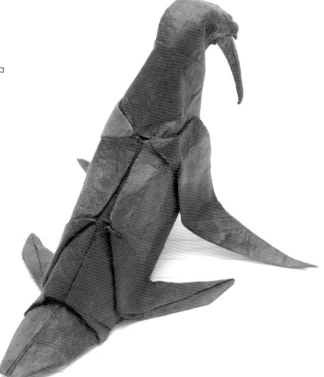

37

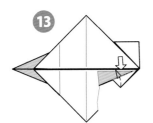

13

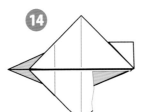

14

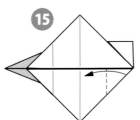

15

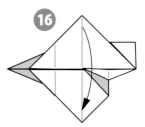

16

（前方的紙在步驟
⑬～⑭省略部分圖示）
向內壓摺。

另一側的摺法也同❾～⑮。
上下對稱放好。

17

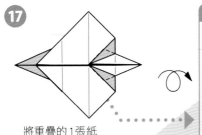

將重疊的1張紙
翻開來。

17-1

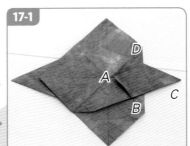

從步驟⑰背面看過去的模樣。
一邊將重疊的*ABCD*拆開，
一邊翻面。

17-2

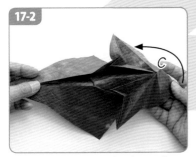

正在翻開的模樣。頂點C會凹下去。

17-3

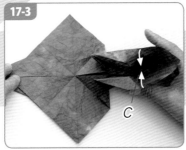

翻開來的模樣。閉合兩邊。

17-4

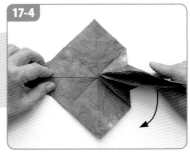

倒向下側。

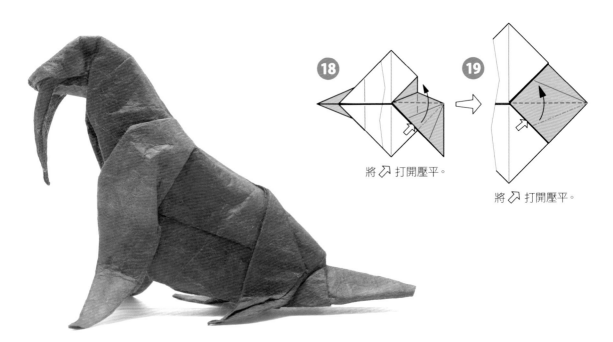

18

將 ↗ 打開壓平。

19

將 ↗ 打開壓平。

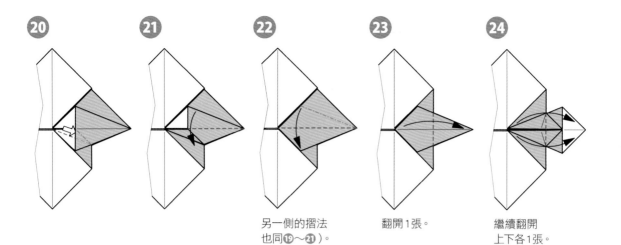

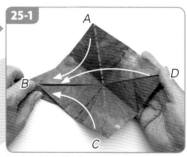

另一側的摺法
也同⑲～㉑)。
上下對稱放好。

翻開1張。

繼續翻開
上下各1張。

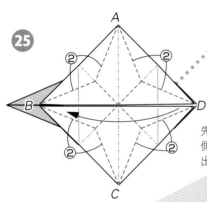

先摺出◇ABCD位於內
側的基本正方形,再摺
出②的谷線。

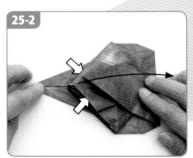

壓出山線與谷線,
摺疊基本正方形。

摺好的模樣。將 ↘ 與 ↗ 打開。

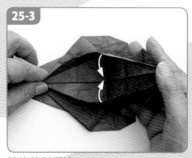

鶴的菱形摺法。

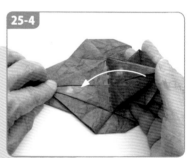

往左摺疊。

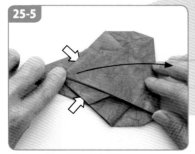

將25-2的下面1張打開。

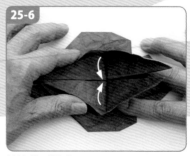

鶴的菱形摺法。

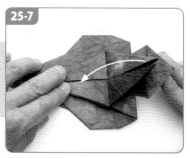

往左摺疊。

海象

★ ★ ★
★ ★ ★
★ ☆
☆

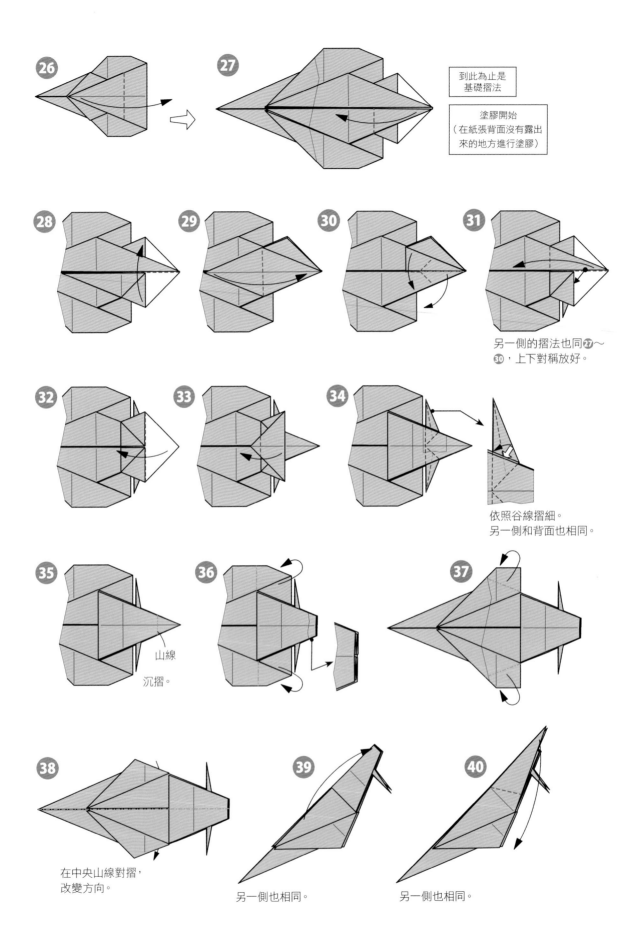

到此為止是
基礎摺法

塗膠開始
（在紙張背面沒有露出
來的地方進行塗膠）

另一側的摺法也同㉗～
㉚，上下對稱放好。

依照谷線摺細。
另一側和背面也相同。

山線
沉摺。

在中央山線對摺，
改變方向。

另一側也相同。

另一側也相同。

40

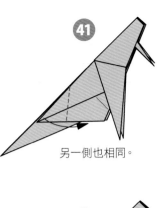

41

另一側也相同。

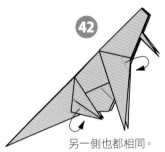

42

另一側也都相同。

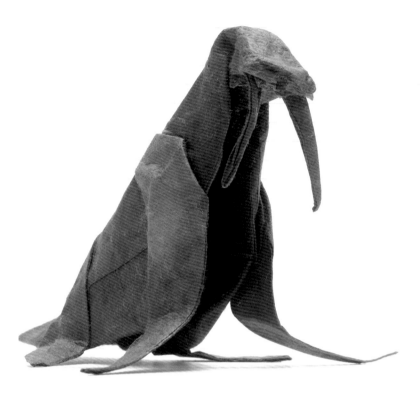

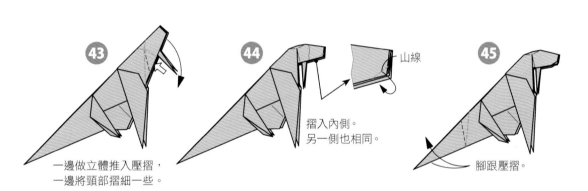

43

一邊做立體推入壓摺，
一邊將頸部摺細一些。

44

山線

摺入內側。
另一側也相同。

45

腳跟壓摺。

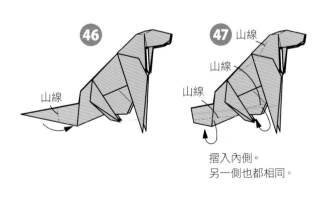

46

山線

47 山線

山線

山線

摺入內側。
另一側也都相同。

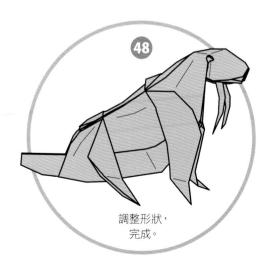

48

調整形狀，
完成。

海魚類

鬼蝠魟

★用紙：
和紙（楮紙）·24cm × 24cm·1張

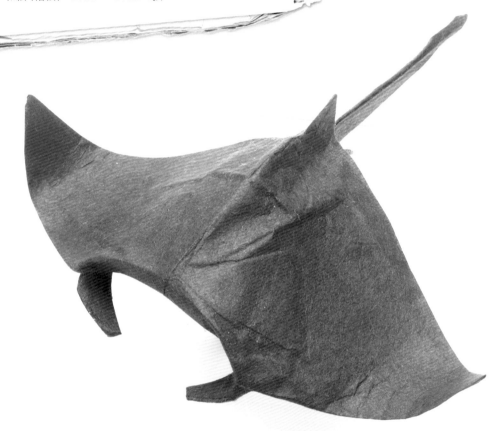

　　在出版本書時，我去了好幾趟水族館參觀水棲動物，那時我發現鬼蝠魟身上有個小小的背鰭，因此重新改良了至今為止的摺法，好讓背鰭能夠完整呈現。以「鶴的基本形」為基礎，經過2次壓平的作業，就能完成做為背鰭的小小尖角。

　　進行塗膠時，跟「長鬚鯨（p.22）」一樣，必須等2次壓平完成之後（步驟❿），才能在壓平部分的內側開始進行塗膠。

　　步驟㉚是為了避免尾棘過度下垂而進行的作業。一邊注意不要改變背鰭的形狀，一邊推入尾根部，調整角度。如果能做出尾根部附近的小小背鰭，就算只有一點點，也能讓作品更臻完美。

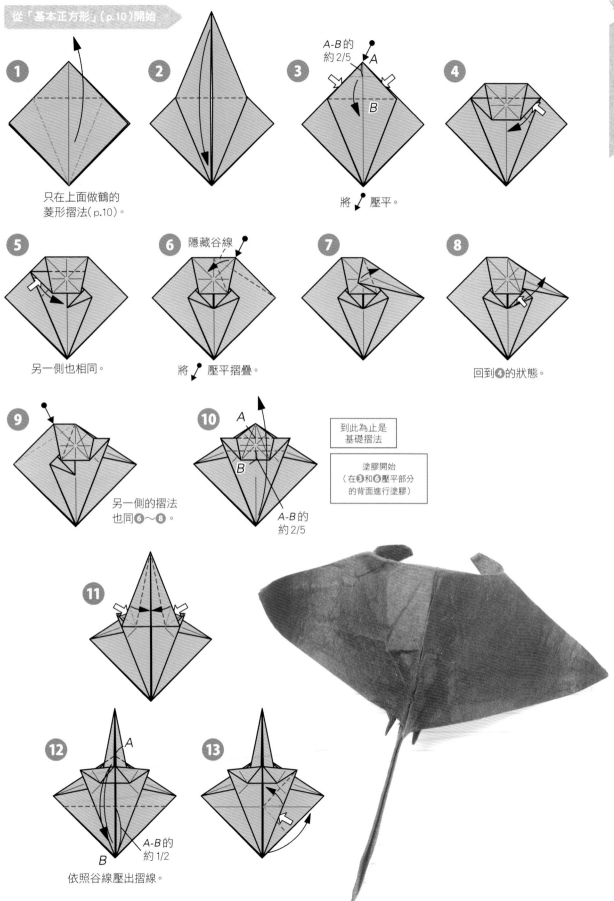

1 只在上面做鶴的菱形摺法（p.10）。

2

3 A-B 的約 2/5　A　B　將 壓平。

4

5 另一側也相同。

6 隱藏谷線　將 壓平摺疊。

7

8 回到 **4** 的狀態。

9 另一側的摺法也同 **6**～**8**。

10 A　B　A-B 的約 2/5

到此為止是基礎摺法

塗膠開始
（在 **3** 和 **6** 壓平部分的背面進行塗膠）

11

12 A　A-B 的約 1/2　B　依照谷線壓出摺線。

13

43

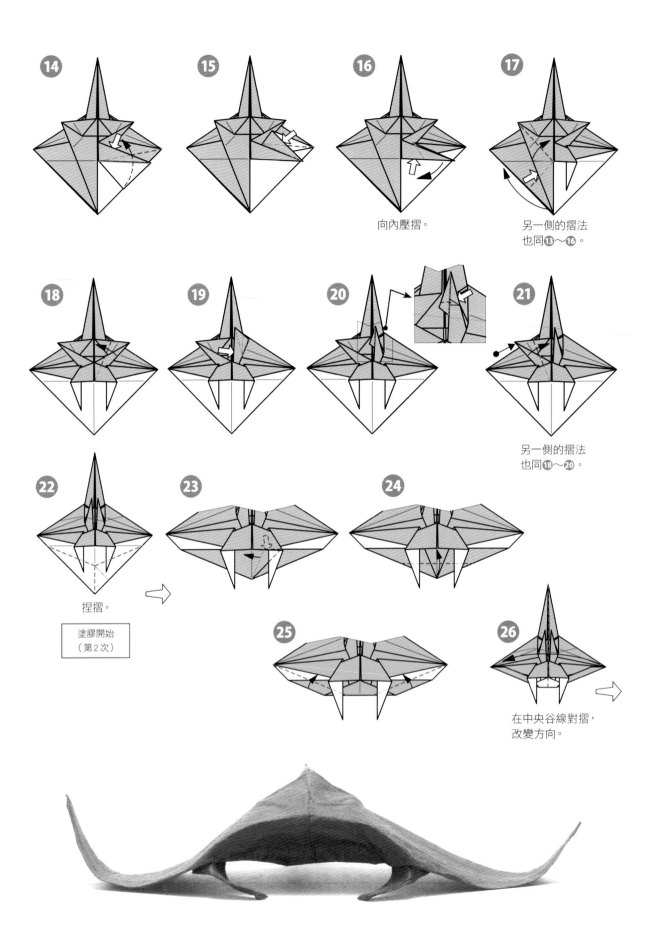

⑭

⑮

⑯

向內壓摺。

⑰

另一側的摺法
也同⑬～⑯。

⑱

⑲

⑳

㉑

另一側的摺法
也同⑱～⑳。

㉒

捏摺。

塗膠開始
（第2次）

㉓

㉔

㉕

㉖

在中央谷線對摺，
改變方向。

44

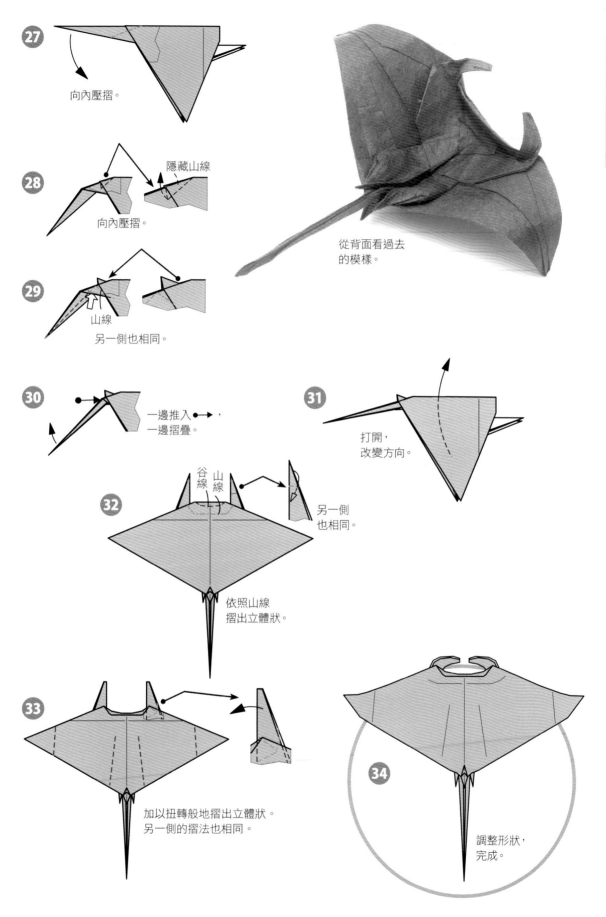

27 向內壓摺。

28 向內壓摺。
隱藏山線

29 山線
另一側也相同。

從背面看過去的模樣。

30 一邊推入◆━━▶，
一邊摺疊。

31 打開，
改變方向。

32 谷線 山線
另一側也相同。
依照山線摺出立體狀。

33 加以扭轉般地摺出立體狀。
另一側的摺法也相同。

34 調整形狀，完成。

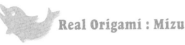
海魚類

鯊魚

★用紙：
　和紙（楮薄紙）・24cm × 24cm・1張

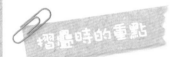

　　這個作品是從「氣球的基本形（p.11）」開始摺的，算是比較簡單的作品。由於步驟⓲時會在中央山線對摺，所以背側會打開（亦即所謂的「開背」）。我個人雖然不是很喜歡在摺動物時用到開背手法，不過為了簡化摺法，偶爾還是會用到。在本書中，「金魚（p.54）」和「企鵝（p.14）」就有用到這個手法（「開背」的相對語為「開腹」）。

　　步驟㉒會將第2背鰭做向內壓摺，由於這個部分要儘量越大越好，所以不妨可在向內壓摺時翻到讓紙張背面露出的程度。塗膠可以在第2背鰭摺好後，先往回摺到步驟⓫的狀態再進行。摺疊魚類時，可以在身體中央摺出山線並使其膨脹，這樣不但能增加立體感，也能讓完成的形狀更加美觀。將上顎的山線壓平，下顎稍微打開一點，就能做出精悍敏銳的感覺。

★
★
☆
☆
☆

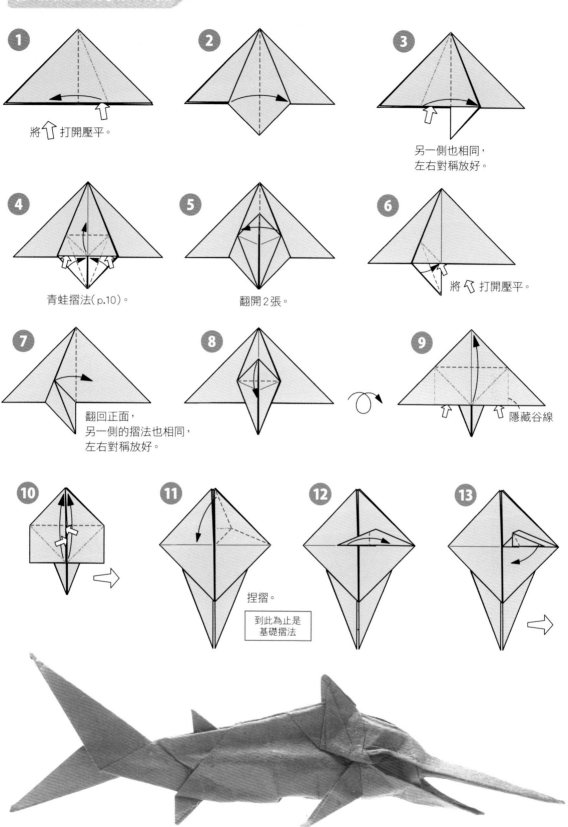

1 將 ⇧ 打開壓平。

2

3 另一側也相同，
左右對稱放好。

4 青蛙摺法（p.10）。

5 翻開2張。

6 將 ⇩ 打開壓平。

7 翻回正面，
另一側的摺法也相同，
左右對稱放好。

8

9 隱藏谷線

10

11 捏摺。

到此為止是
基礎摺法

12

13

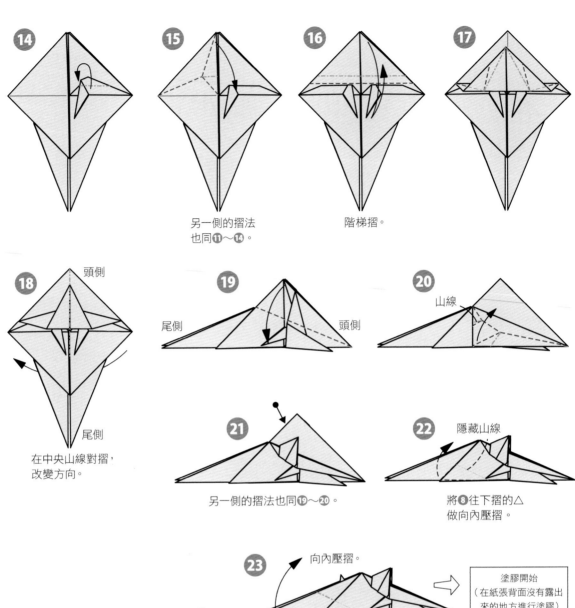

⑭

⑮

另一側的摺法
也同⑪～⑭。

⑯

階梯摺。

⑰

⑱ 頭側

尾側

在中央山線對摺，
改變方向。

⑲ 尾側　頭側

⑳ 山線

㉑

另一側的摺法也同⑲～⑳。

㉒ 隱藏山線

將❽往下摺的△
做向內壓摺。

㉓ 向內壓摺。

塗膠開始
（在紙張背面沒有露出
來的地方進行塗膠）

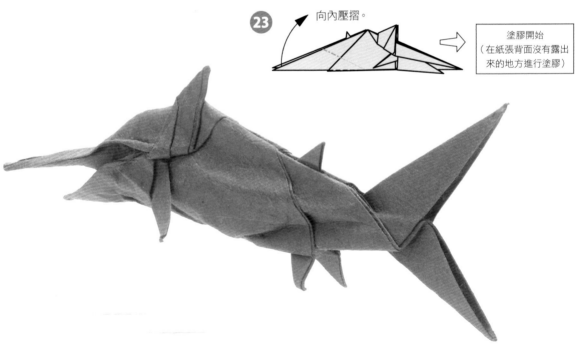

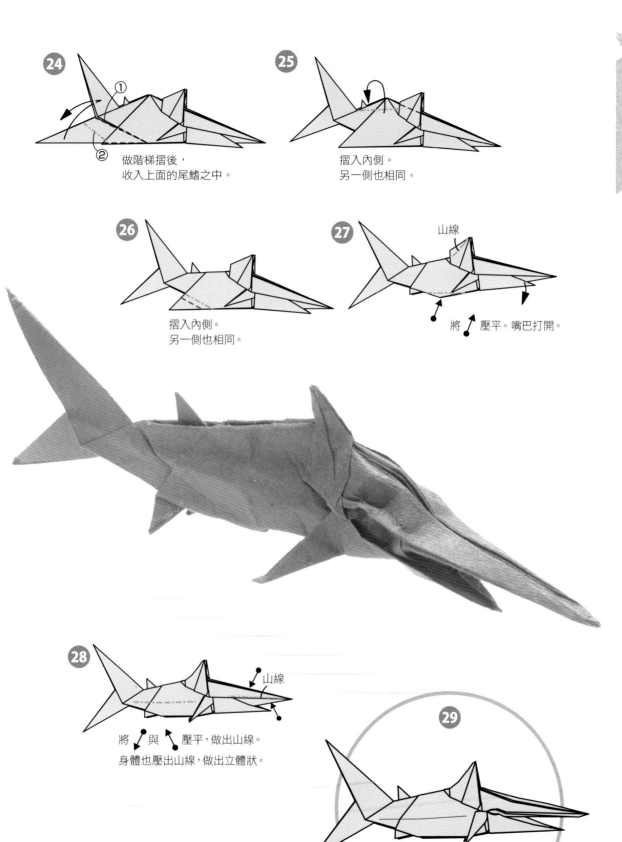

24 ① ②
做階梯摺後，
收入上面的尾鰭之中。

25 摺入內側。
另一側也相同。

26 摺入內側。
另一側也相同。

27 山線
將 壓平。嘴巴打開。

28 山線
將 與 壓平，做出山線。
身體也壓出山線，做出立體狀。

29 調整形狀，
完成。

Real Origami : Mizu

海魚類

海馬

★用紙：
　和紙（揉染暈色紙）・22cm × 22cm・1張

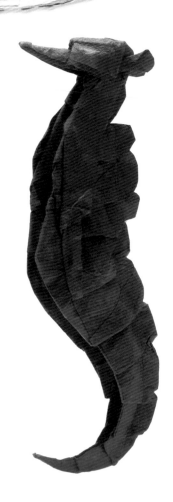

摺疊時的重點

　　做為背鰭的部分要事先摺好（亦即所謂的「仕込摺」）。摺法和之前出版的「鯛魚」一樣。在步驟❾完成背鰭後，為了防止皺褶部在之後的作業中錯開，皺褶部的正反兩面最好都要進行塗膠。但由於步驟㉒會在背鰭部摺出更小的皺褶，因此背鰭部的內側（背面）請不要塗膠。

　　步驟⓲的摺法或許並不常見，但只要用指甲先將箭頭處壓入，再做出長長的山線和谷線即可（背面也相同）。藉由連續進行這個作業，可以讓尾巴出現弧度，背部也能夠做出鋸齒狀。進行塗膠時，即便是在上述作業中出現的細小皺褶，也要以紙張背面為主，仔細地塗膠。如此一來，成品就會更加精緻寫實了。

　　進行最後修飾的時候，在將背部做成魚鰭狀的同時，也要讓身體膨脹，做出立體感。

★★★
★★☆
☆
☆

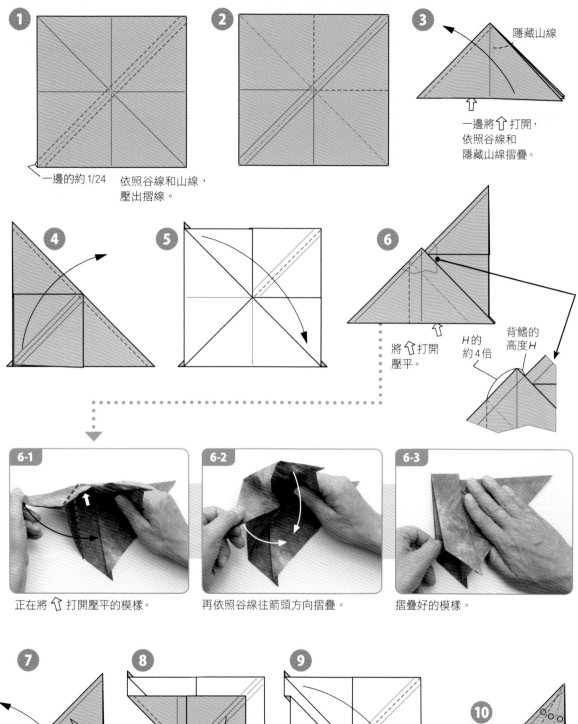

1
一邊的約 1/24

2
依照谷線和山線，壓出摺線。

3
隱藏山線
一邊將 ⇧ 打開，
依照谷線和
隱藏山線摺疊。

4

5
將 ⇧ 打開壓平。

6
H 的約 4 倍
背鰭的高度 H

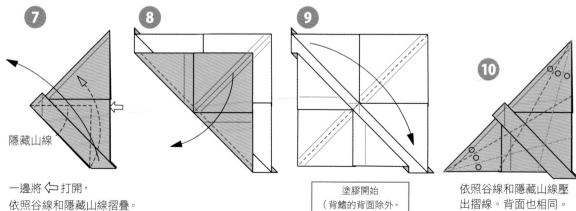

6-1
正在將 ⇧ 打開壓平的模樣。

6-2
再依照谷線往箭頭方向摺疊。

6-3
摺疊好的模樣。

7
隱藏山線
一邊將 ⇦ 打開，
依照谷線和隱藏山線摺疊。

8

9
塗膠開始
（背鰭的背面除外。
皺褶部的正反面
都要塗膠）

10
依照谷線和隱藏山線壓
出摺線。背面也相同。

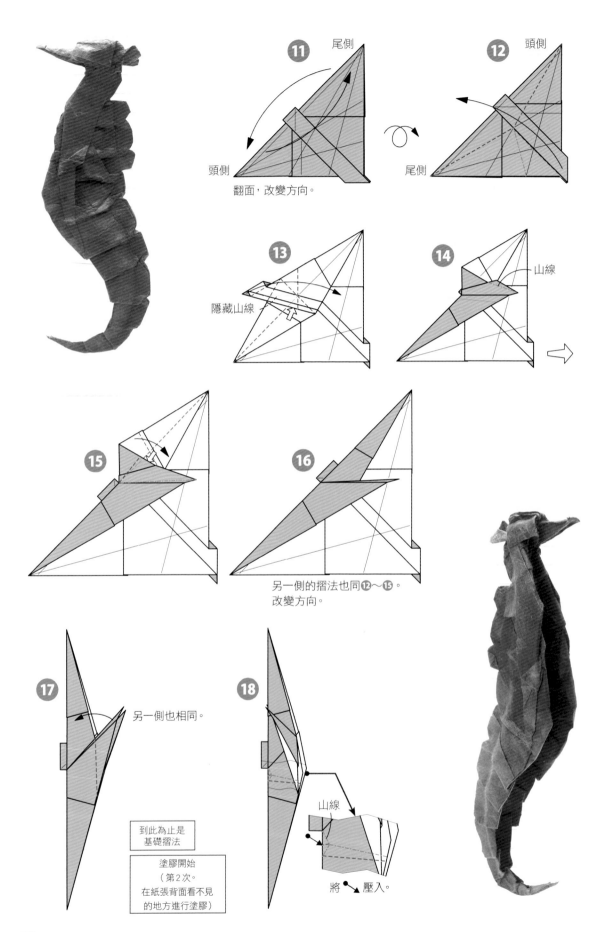

11 尾側

頭側

翻面，改變方向。

12 頭側

尾側

13 隱藏山線

14 山線

15

16 另一側的摺法也同⑫～⑮。
改變方向。

17 另一側也相同。

到此為止是
基礎摺法

塗膠開始
（第2次。
在紙張背面看不見
的地方進行塗膠）

18 山線

將 壓入。

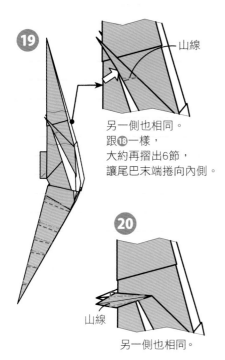

19

山線

另一側也相同。
跟⓲一樣，
大約再摺出6節，
讓尾巴末端捲向內側。

20

山線

另一側也相同。

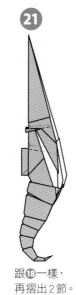

21

跟⓲一樣，
再摺出2節。

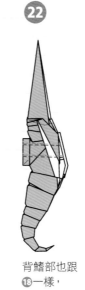

22

背鰭部也跟
⓲一樣，
再摺出2節。

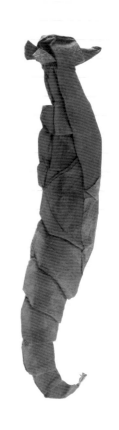

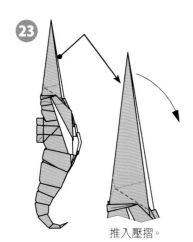

23

推入壓摺。

24

25

山線　谷線

腳跟壓摺。

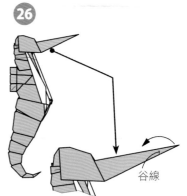

26

谷線

27

腳跟壓摺。

28

壓平。

29

讓身體膨脹，
做出立體感。

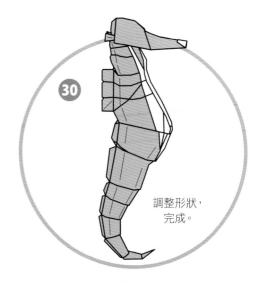

30

調整形狀，
完成。

河中的生物

金魚

★用紙：
　和紙（楮紙・土砂引）・24cm × 24cm・1張

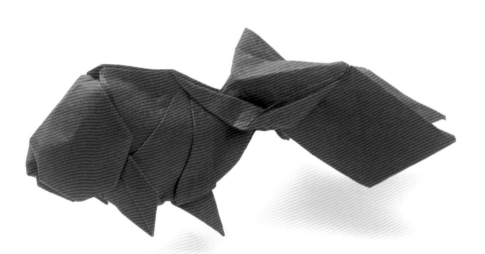

摺疊時的重點

　　這是以琉金為構想的「金魚」。這個作品也跟「鯊魚（p.46）」一樣，會用到「開背」手法。步驟⓮的作業是為了要做出大大的尾鰭。雖然不是很困難，但由於途中會成為立體狀，因此還是附上了照片解說。在步驟㉒將尾鰭展開時，只要如圖所示般，在身體接近背部的地方加入谷線，就能強調身體和尾鰭之間的曲線，讓形狀更加寫實美觀。

　　在最後修飾的階段，可以取適量的面紙揉成小紙團，塞入身體內部；或是塞入適量的化纖棉等，讓身體呈現出澎滿的感覺。為了避免露出裡面的填充物，背部要進行塗膠。最好是先在各個地方充分塗膠，等黏膠乾了、形狀固定後再開始填充。這是因為如果在黏膠未乾時就塞入填充物的話，可能會讓最後完成的形狀走樣，而與原本想像的形狀有所出入。

★★☆☆☆

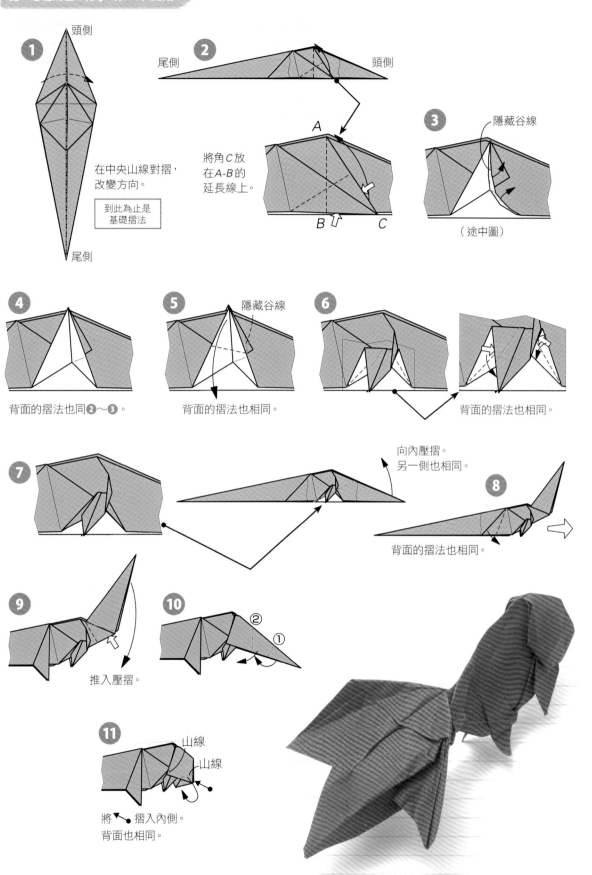

1 頭側 / 尾側

在中央山線對摺，改變方向。

到此為止是基礎摺法

2 尾側 / 頭側

A

將角C放在A-B的延長線上。

B C

3 隱藏谷線

（途中圖）

4 背面的摺法也同❷～❸。

5 隱藏谷線

背面的摺法也相同。

6 背面的摺法也相同。

7 向內壓摺。另一側也相同。

8 背面的摺法也相同。

9 推入壓摺。

10 ② ①

11 山線 / 山線

將 ↖• 摺入內側。
背面也相同。

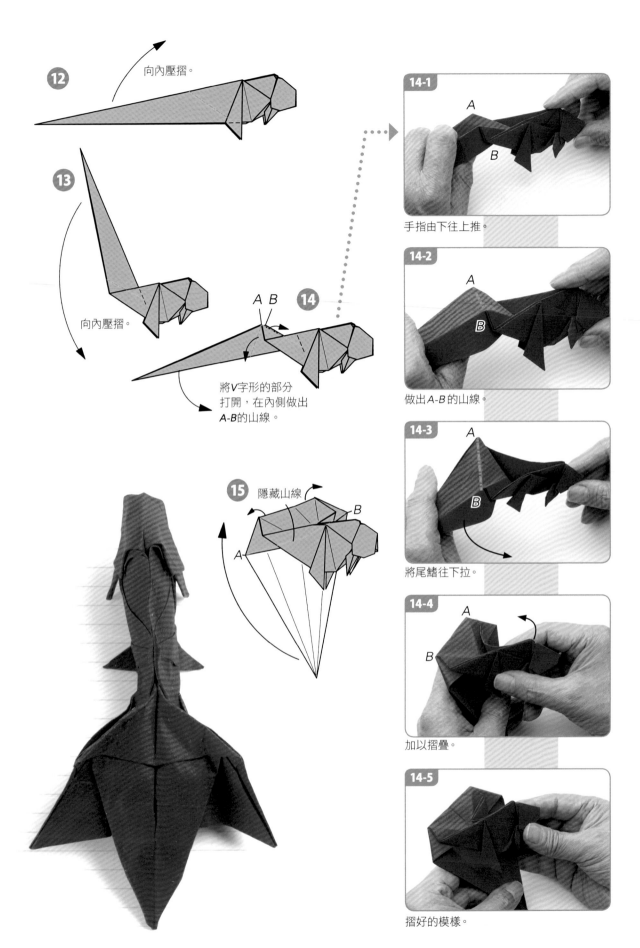

12 向內壓摺。

13 向內壓摺。

將V字形的部分
打開，在內側做出
A-B的山線。

A B **14**

15 隱藏山線

14-1
A
B
手指由下往上推。

14-2
A
B
做出A-B的山線。

14-3
A
B
將尾鰭往下拉。

14-4
A
B
加以摺疊。

14-5
摺好的模樣。

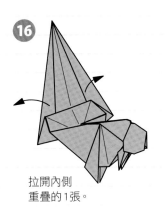

16

拉開內側
重疊的1張。

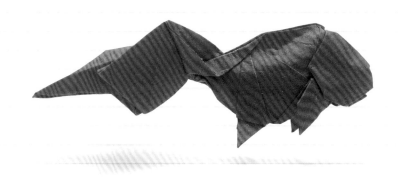

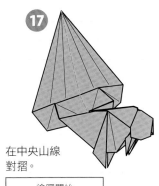

17

在中央山線
對摺。

> 塗膠開始
> （在紙張背面沒有露出
> 來的地方進行塗膠）

18

向內壓摺。

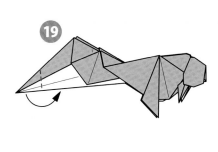

19

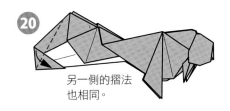

20

另一側的摺法
也相同。

21

隱藏山線

①山線
②谷線

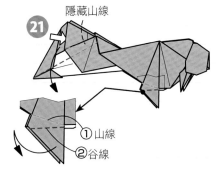

22

依照山線摺入內側。
壓出谷線，打開尾鰭。
另一側的摺法也都相同。

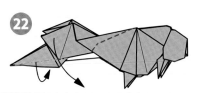

23

調整形狀，
完成。

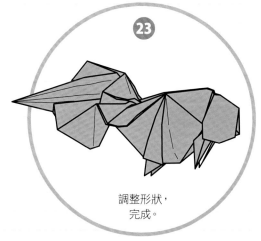

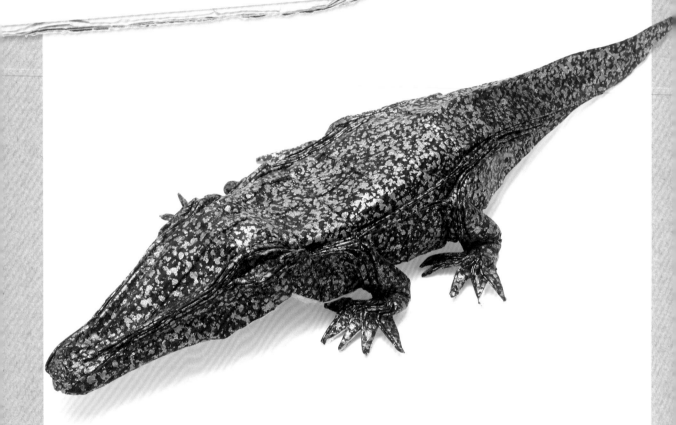

河中的生物

鱷魚

★用紙：
和紙（友禪紙）‧30cm × 30cm‧1張

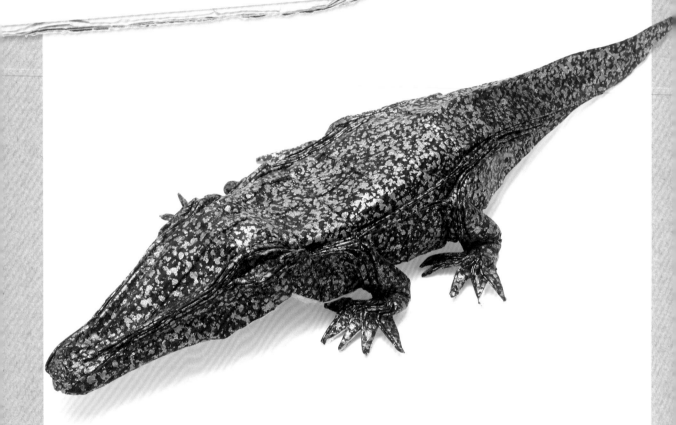

摺疊時的重點

　　本作品要以「24等分蛇腹摺」來摺。先在一半的紙上做出3等分線。步驟❶～❸會解說橫向3等分的摺法，但以目測法來摺也沒關係。壓出縱橫3等分的谷線後，再各自進行4等分的蛇腹摺，完成24等分蛇腹摺。蛇腹摺的摺法在步驟⓱有照片解說，請一邊對照一邊進行摺疊。萬一在步驟⓮和⓯將階梯摺的位置搞錯的話，就無法順利摺疊了，因此請特別注意。為了方便讀者參考，也附上了展開圖，只要能忠實地重現出上面的山線和谷線，就應該能完成作品了。這時，也要正確地摺出階梯摺的位置。

　　步驟㉗是為了讓身體顯得粗壯的作業。將最靠近中心線的2條谷線錯開，把最靠近中心線的山線往上拉。如果能順利做出眼睛的感覺，成品就會更加栩栩如生了。

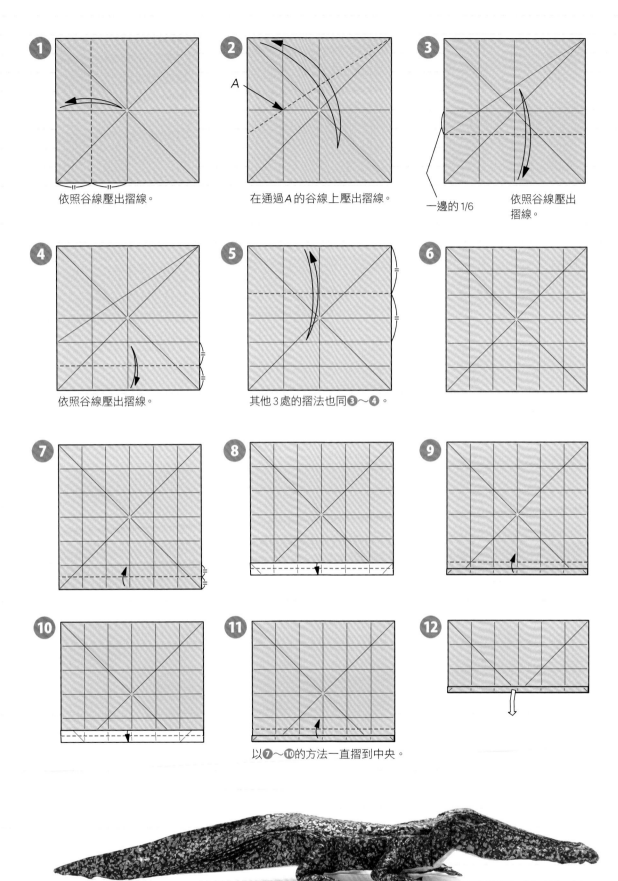

1 依照谷線壓出摺線。

2 在通過 A 的谷線上壓出摺線。

3 一邊的1/6　依照谷線壓出摺線。

4 依照谷線壓出摺線。

5 其他3處的摺法也同 ❸～❹。

6

7

8

9

10

11 以 ❼～❿ 的方法一直摺到中央。

12

★★★★☆

其他3處的摺法也同⑦～⑫。

將從中央往左邊數來第4條的谷線與第3條的山線做階梯摺。

將從中央往右邊數來第2條的谷線與第3條的山線做階梯摺。

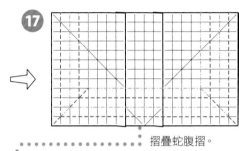

摺疊蛇腹摺。

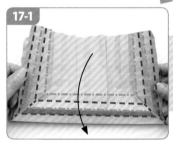

17-1

摺疊蛇腹摺。

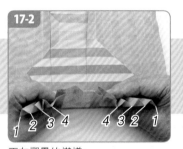

17-2

正在摺疊的模樣。
下側左右各完成4個角。

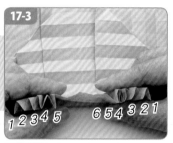

17-3

繼續摺疊。
完成左邊5個、右邊6個角。

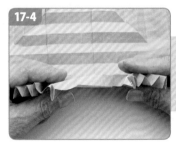

17-4

右邊的第5個角壓出45°的山線。

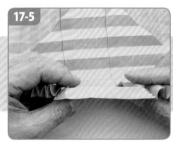

17-5

左邊的第5個角也壓出45°的山線。

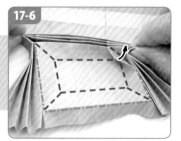

17-6

繼續摺疊蛇腹摺。

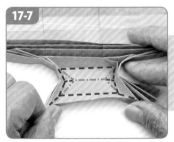

17-7

再繼續摺疊。

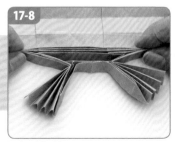

17-8

摺好的模樣。

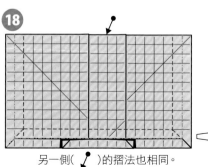

另一側（　）的摺法也相同。

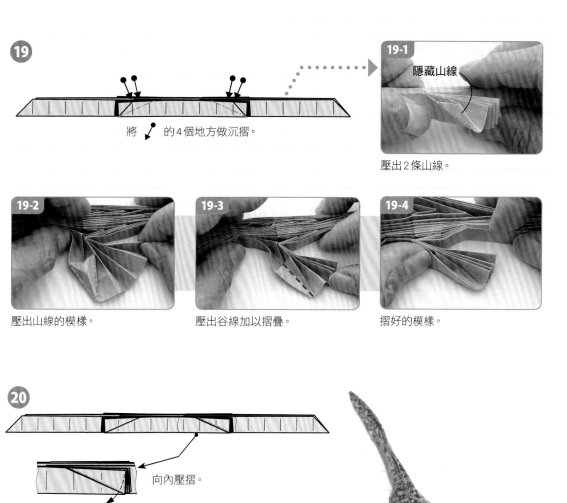

★
★
★
★
☆

19 將 ↙ 的4個地方做沉摺。

19-1 隱藏山線

壓出2條山線。

19-2 壓出山線的模樣。

19-3 壓出谷線加以摺疊。

19-4 摺好的模樣。

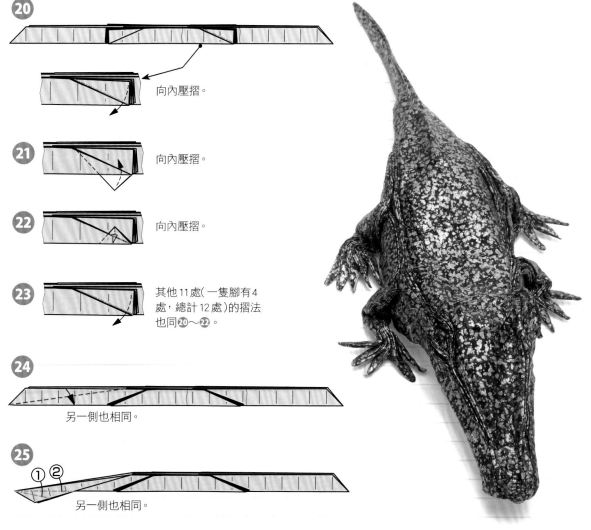

20 向內壓摺。

21 向內壓摺。

22 向內壓摺。

23 其他11處(一隻腳有4處,總計12處)的摺法也同**20**~**22**。

24 另一側也相同。

25 ① ② 另一側也相同。

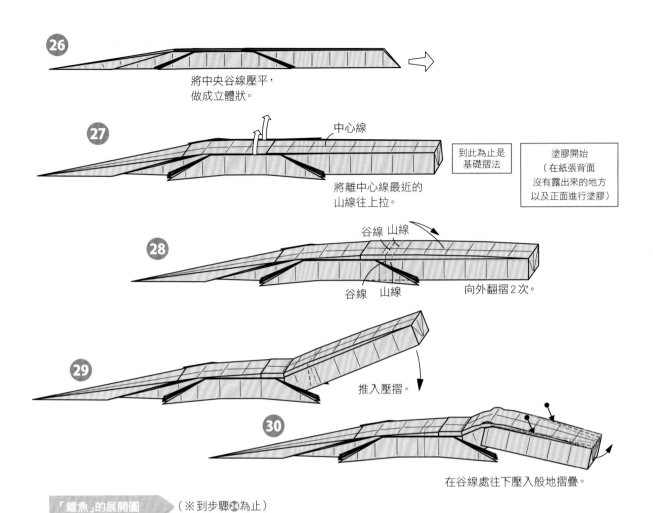

26 將中央谷線壓平，做成立體狀。

27

中心線

將離中心線最近的山線往上拉。

到此為止是基礎摺法

塗膠開始
（在紙張背面
沒有露出來的地方
以及正面進行塗膠）

28

谷線　山線

谷線　山線

向外翻摺2次。

29

推入壓摺。

30

在谷線處往下壓入般地摺疊。

「鱷魚」的展開圖　（※到步驟24為止）

尾側

頭側

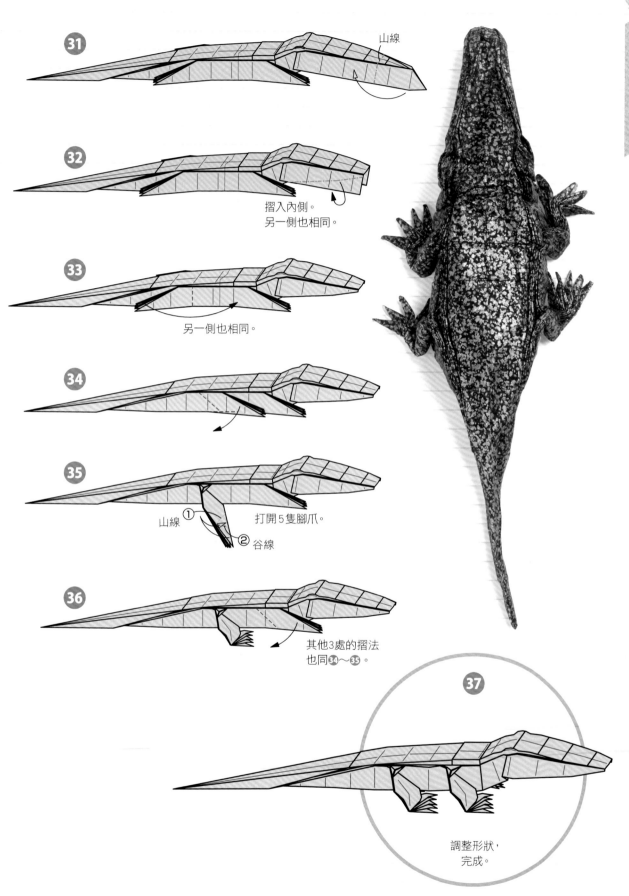

★★★★☆

31 山線

32 摺入內側。
另一側也相同。

33 另一側也相同。

34

35 山線 ① ② 谷線　打開5隻腳爪。

36 其他3處的摺法
也同34～35。

37 調整形狀,
完成。

恐龍・甲殼類

薄板龍

★用紙：
　和紙（楮揉紙）・26cm × 26cm・1張

摺疊時的重點

　　　　在蛇頸龍類中，「薄板龍」是頸部最長的種類之一，或許將本作品當成頸部稍短一些的「雙葉鈴木龍」會更好也不一定。由於它的基礎摺法是至今為止還沒有介紹過的獨特摺法，因此希望各位讀者也能享受基礎摺法本身所帶來的樂趣。這個基礎摺法原本是我為了要摺「鱉」這類頸部較長的烏龜所構思的，但這次被我試著重新改良摺成了蛇頸龍。步驟⓮藉由將重疊的1張紙翻開來，可以將頸部正中央出現的多餘尖角收入內側。進行22-2的作業時，只要將右手拇指下方的紙於中心線摺疊，上方的紙就會自動地在圖示的谷線處摺疊了。

　　　　步驟㉖雖然標明了「塗膠開始」，但希望大家理解這是「將到步驟㉖為止摺好的部分反摺回去（例如到步驟⓴為止），開始塗膠」的意思，跟其他作品的「塗膠開始」是一樣的。

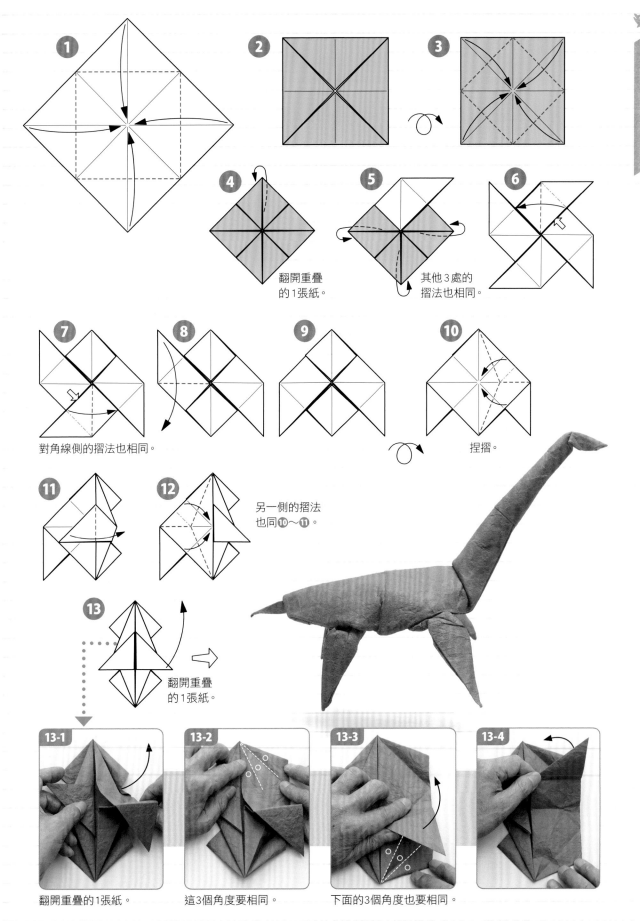

★★★★☆

①

②

③

④ 翻開重疊
的1張紙。

⑤ 其他3處的
摺法也相同。

⑥

⑦ 對角線側的摺法也相同。

⑧

⑨

⑩ 捏摺。

⑪

⑫ 另一側的摺法
也同⑩～⑪。

⑬ 翻開重疊
的1張紙。

13-1 翻開重疊的1張紙。

13-2 這3個角度要相同。

13-3 下面的3個角度也要相同。

13-4

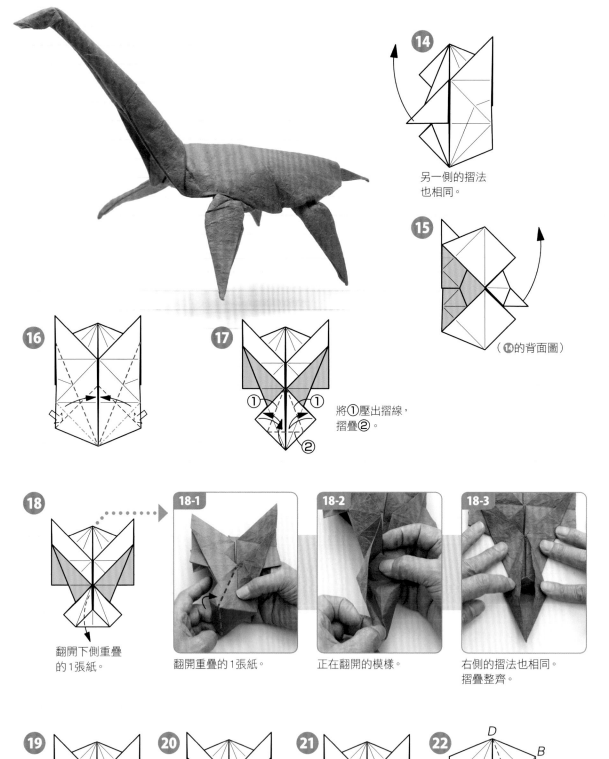

14 另一側的摺法也相同。

15 （⑭的背面圖）

16

17 將①壓出摺線，摺疊②。

18 翻開下側重疊的1張紙。

18-1 翻開重疊的1張紙。

18-2 正在翻開的模樣。

18-3 右側的摺法也相同。摺疊整齊。

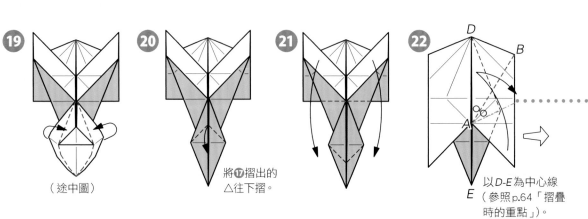

19 （途中圖）

20 將⑰摺出的△往下摺。

21

22 D-E為中心線（參照p.64「摺疊時的重點」）。

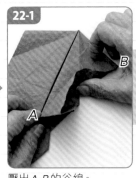

22-1

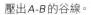
壓出 A-B 的谷線。

22-2

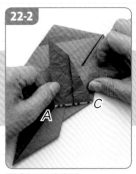
壓出 A-C 的山線。

22-3

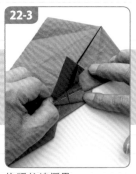
依照谷線摺疊。

22-4

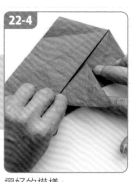
摺好的模樣。

23

24

25
另一側的摺法
也同㉒～㉔。

26
上端往下摺，
後面的△
直接拉出來。

塗膠開始
（在紙張背面沒有露出
來的地方進行塗膠）

27

28

29

30
到此為止是
基礎摺法

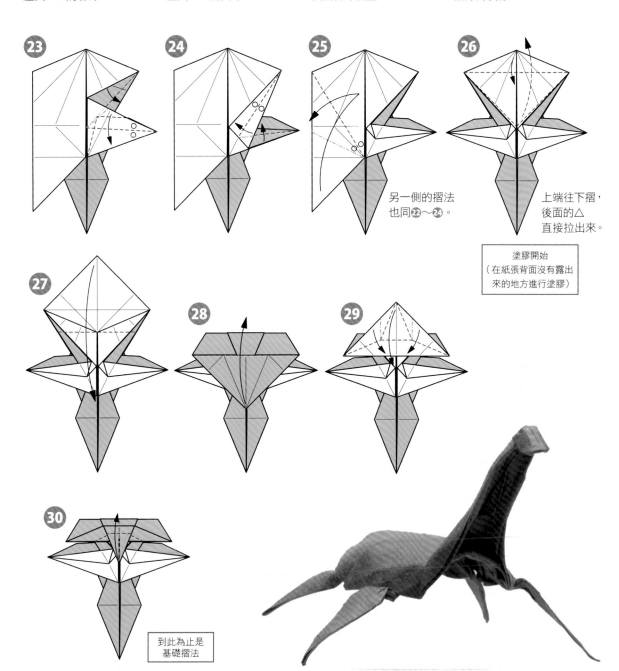

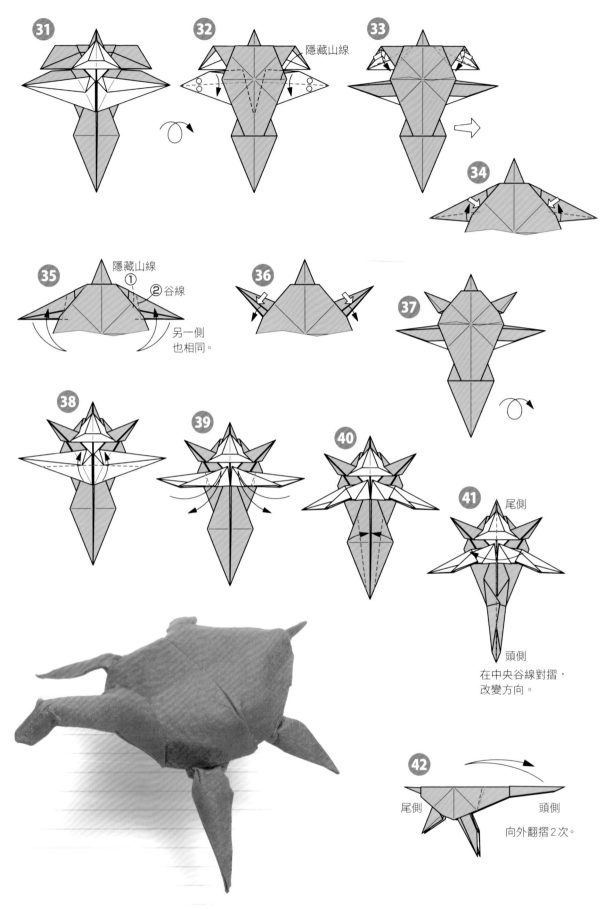

31

32 隱藏山線

33

34

35 隱藏山線
① ②谷線
另一側
也相同。

36

37

38

39

40

41 尾側
頭側
在中央谷線對摺,
改變方向。

42 尾側　　頭側
向外翻摺2次。

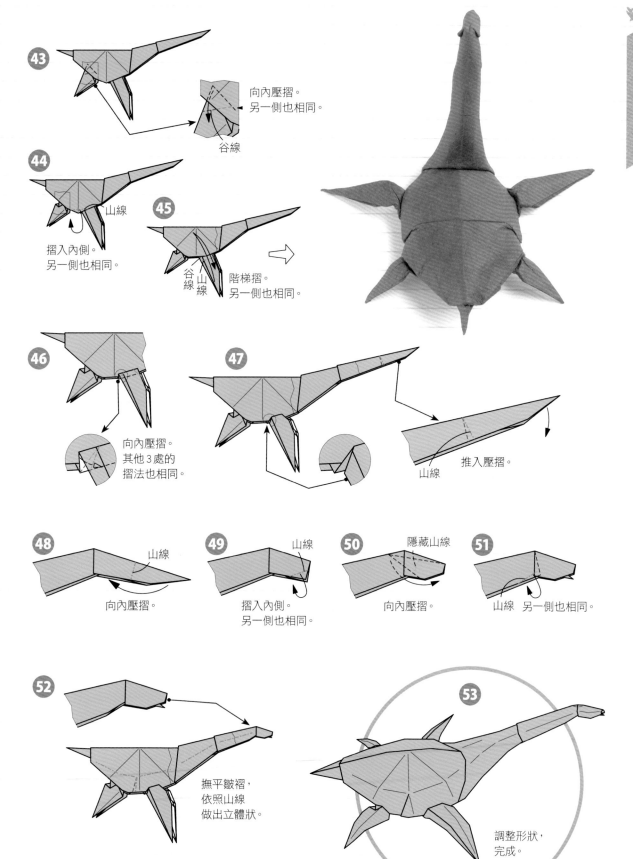

★★★★
★★★★
★★☆
☆

43 向內壓摺。
另一側也相同。
谷線

44 山線
摺入內側。
另一側也相同。

45 谷線 山線
階梯摺。
另一側也相同。

46 向內壓摺。
其他3處的
摺法也相同。

47 山線
推入壓摺。

48 山線
向內壓摺。

49 山線
摺入內側。
另一側也相同。

50 隱藏山線
向內壓摺。

51 山線 另一側也相同。

52 撫平皺褶，
依照山線
做出立體狀。

53 調整形狀，
完成。

恐龍・甲殼類

棘龍

★用紙：
和紙（揉染暈色紙）・31cm × 31cm・1張

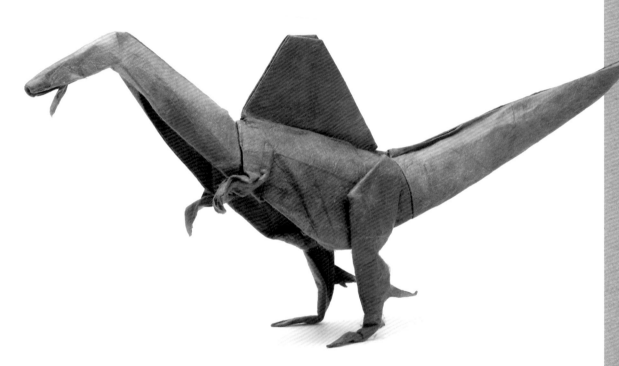

摺疊時的重點

　　或許有些人對於將本作品歸類在水棲恐龍類中抱有疑問，但近年來的研究顯示，棘龍會在水中捕食魚類的可能性非常高。順帶一提，這個「棘龍」體型比「暴龍」還大，被認為是史上最大的肉食性恐龍。

　　步驟❷❽～❸❶是製作背部的「帆狀物」的作業。摺的時候要注意的是，為了讓照片解說30-2中的角A靠近頭側，在步驟❷❾壓出中央2條山線時，角度不可開得太大。雖然「塗膠開始」是放在步驟❸❶，但步驟❶❾～❷❼所摺的4個小角周邊一帶，不妨可在摺完小角後就先進行塗膠。步驟❸❹～❸❾以推入壓摺製作頭部時，依照山線將頸部末端摺細一些，就能強調出頸部的曲線。這個技巧也請應用在其他作品上。

從「基本正方形」（p.10）開始

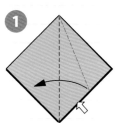

1 將 ↖ 打開壓平。

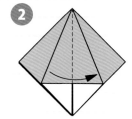

2 只翻開1張。

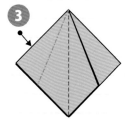

3 另一側(◕)的摺法
也同 **1**～**2**。

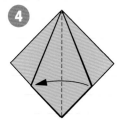

4 只翻開1張。

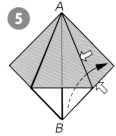

5 將 ⇔ ↖ 打開壓平。
谷線 A-B 拉平。

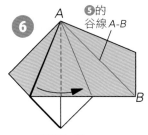

6 **5**的
谷線 A-B
只翻開1張。

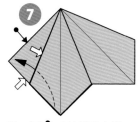

7 另一側(◕)的摺法也同
4～**6**，左右對稱放好。

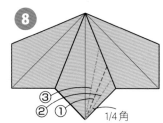

8 ③ ② ① 1/4角
壓出摺線。

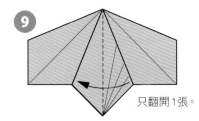

9 只翻開1張。

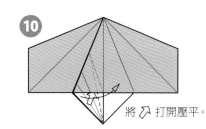

10 將 ↗ 打開壓平。

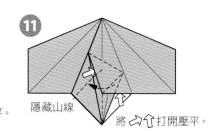

11 隱藏山線
將 ⇔↑ 打開壓平。

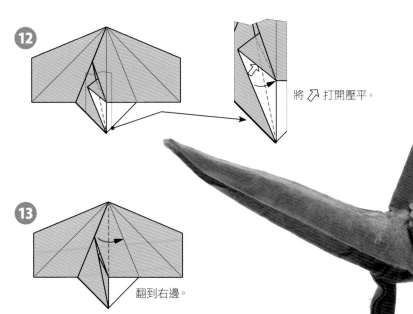

12 將 ↗ 打開壓平。

13 翻到右邊。

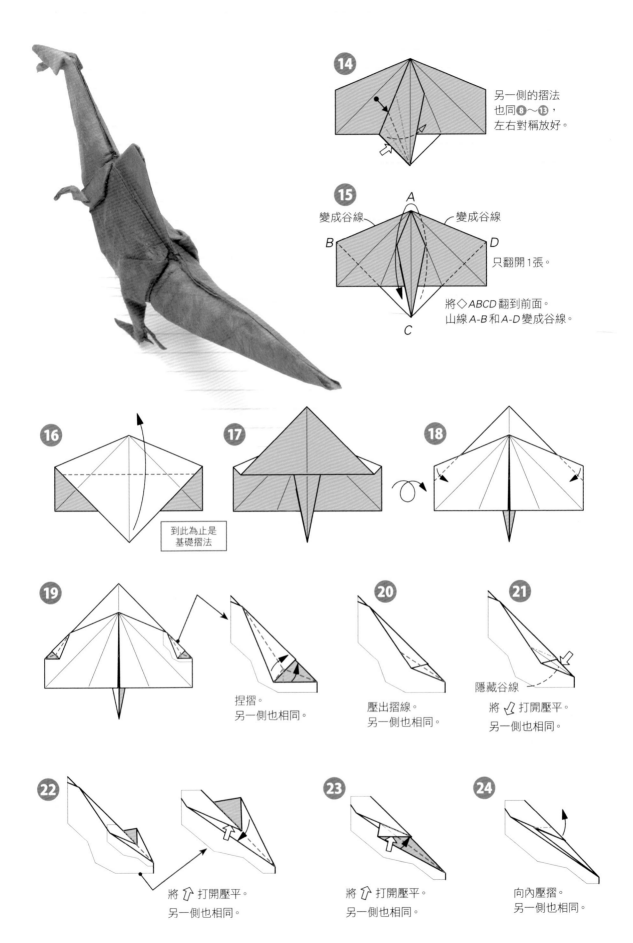

14

另一側的摺法
也同❽～⓭，
左右對稱放好。

15

A

變成谷線 ⟵ ⟶ 變成谷線

B D

C

只翻開1張。

將◇ABCD翻到前面。
山線A-B和A-D變成谷線。

16

到此為止是
基礎摺法

17

18

19

捏摺。
另一側也相同。

20

壓出摺線。
另一側也相同。

21

隱藏谷線

將 ⇗ 打開壓平。
另一側也相同。

22

將 ⇗ 打開壓平。
另一側也相同。

23

將 ⇗ 打開壓平。
另一側也相同。

24

向內壓摺。
另一側也相同。

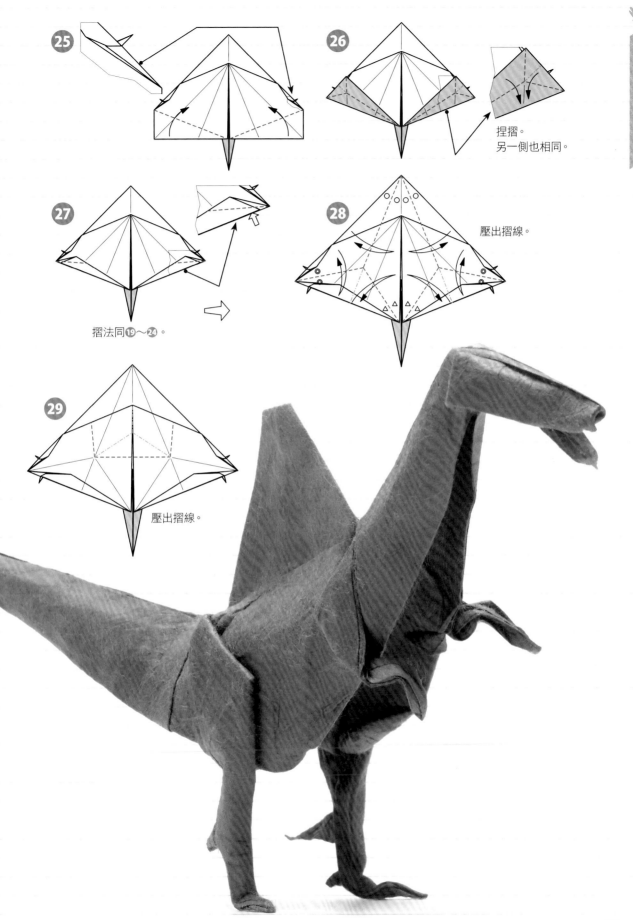

タ25

26

捏摺。
另一側也相同。

27

摺法同⑲～㉔。

28

壓出摺線。

29

壓出摺線。

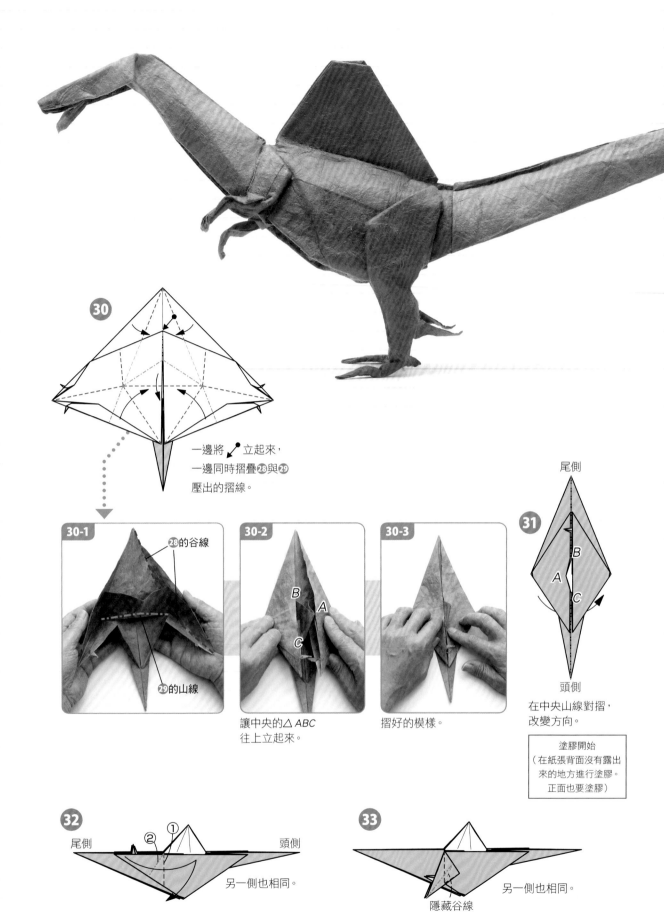

30

一邊將 ● 立起來,
一邊同時摺疊 ㉘ 與 ㉙
壓出的摺線。

30-1

㉘的谷線

㉙的山線

30-2

B
A
C

讓中央的△ABC
往上立起來。

30-3

摺好的模樣。

31

尾側

B
A
C

頭側

在中央山線對摺,
改變方向。

> 塗膠開始
> (在紙張背面沒有露出
> 來的地方進行塗膠。
> 正面也要塗膠)

32

尾側

② ①

頭側

另一側也相同。

33

另一側也相同。

隱藏谷線

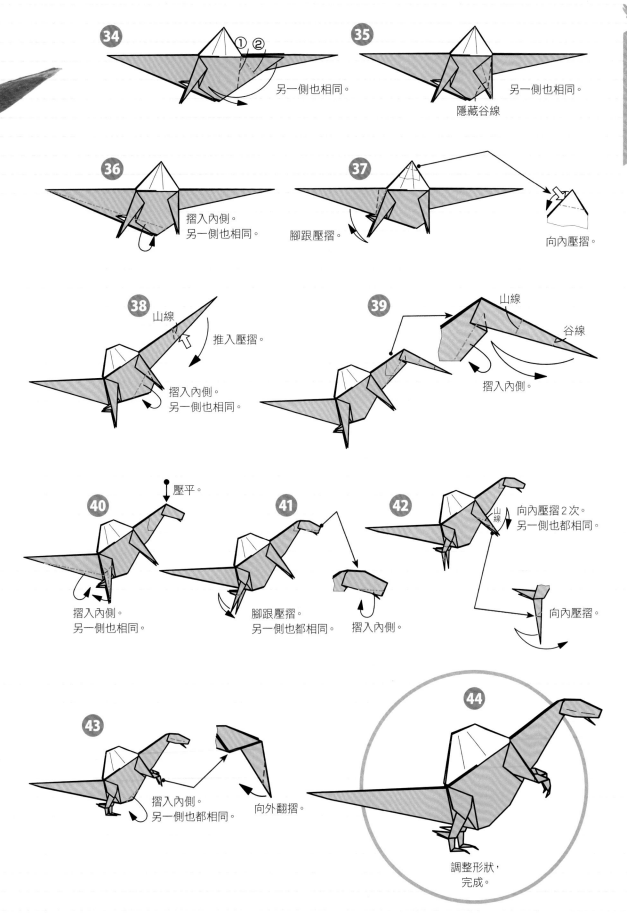

34 ① ② 另一側也相同。

35 另一側也相同。
隱藏谷線

36 摺入內側。
另一側也相同。

37 腳跟壓摺。
向內壓摺。

★★★★☆

38 山線
推入壓摺。
摺入內側。
另一側也相同。

39 山線
谷線
摺入內側。

40 壓平。
摺入內側。
另一側也相同。

41 腳跟壓摺。
另一側也都相同。
摺入內側。

42 山線
向內壓摺2次。
另一側也都相同。
向內壓摺。

43 摺入內側。
另一側也都相同。
向外翻摺。

44 調整形狀，
完成。

恐龍‧甲殼類

魚龍

★用紙：
色粗紙‧31cm × 31cm‧1張

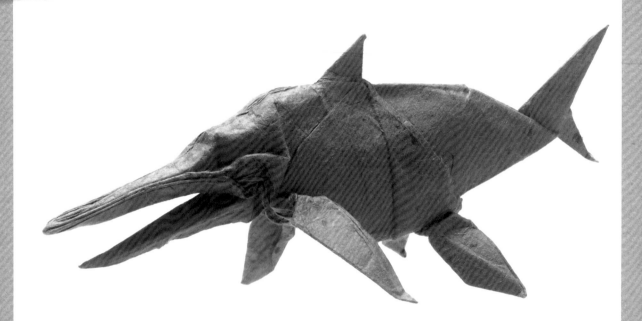

 摺疊時的重點

以「北極熊（p.31）」等作品所使用的基礎摺法來摺，就能在背部中央做出一個隱藏的角；將這個角再以捏摺處理，就能完成背鰭──本作品就是基於這樣的發想而構思的。由於步驟❶～❾會事先摺疊做為尾端的部分，因此後鰭的地方會變得相當厚，最好選擇薄一點的用紙來摺。

在步驟㉒的作業中，要將做為後鰭的角暫時摺向頭側時，別忘了要先摺出照片解說22-2的山線。只要有這條山線，要將後鰭摺回原本的位置時，22-3的谷線就會自動出現了。塗膠可以在步驟❼完成小小的「鶴的菱形摺法」後，在紙張背面沒有露出來的地方進行。

進行最後修飾時，只要在身體中央壓出山線、做出立體感，形狀就會顯得緊實俐落。頭部也跟「鯊魚（p.46）」一樣要依照山線捏細，這時，只要將捏住頭部的手指直接往尾側方向推，就會形成額頭和眼睛，看起來更逼真。

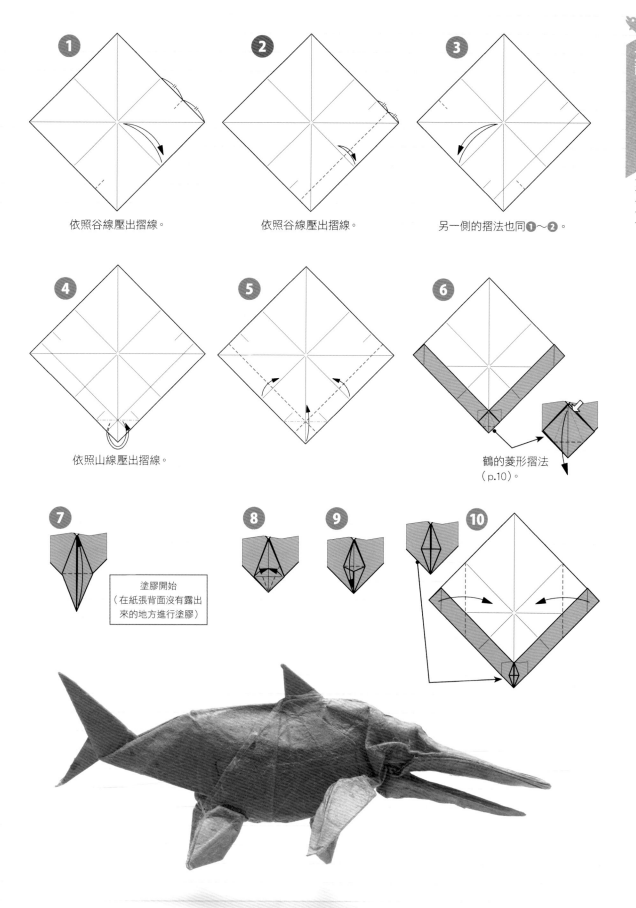

1 依照谷線壓出摺線。

2 依照谷線壓出摺線。

3 另一側的摺法也同**1**～**2**。

4 依照山線壓出摺線。

5

6 鶴的菱形摺法（p.10）。

7 塗膠開始（在紙張背面沒有露出來的地方進行塗膠）

8

9

10

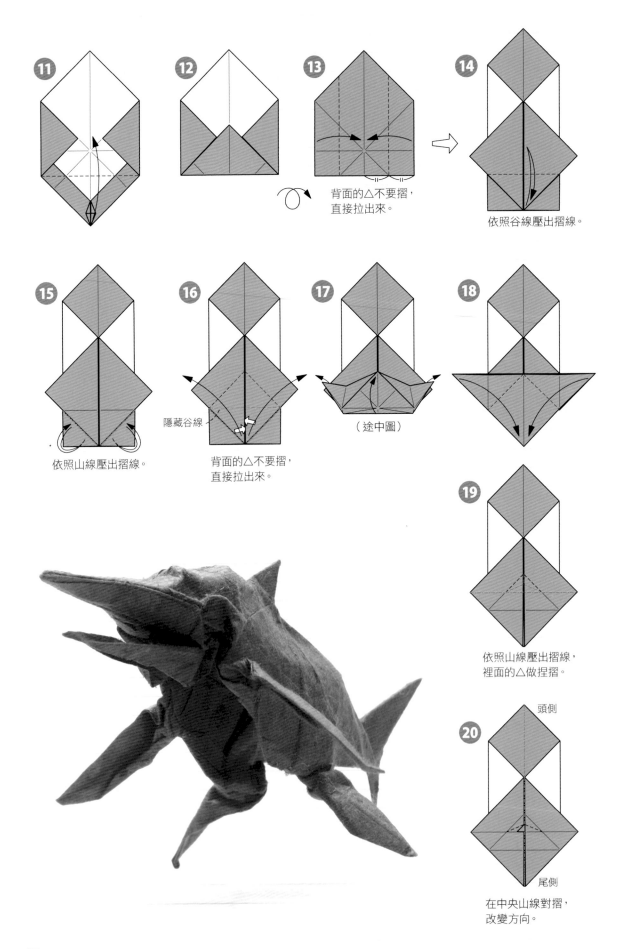

11

12

13

背面的△不要摺，
直接拉出來。

14

依照谷線壓出摺線。

15

依照山線壓出摺線。

16

隱藏谷線

背面的△不要摺，
直接拉出來。

17

（途中圖）

18

19

依照山線壓出摺線，
裡面的△做捏摺。

20

頭側

尾側

在中央山線對摺，
改變方向。

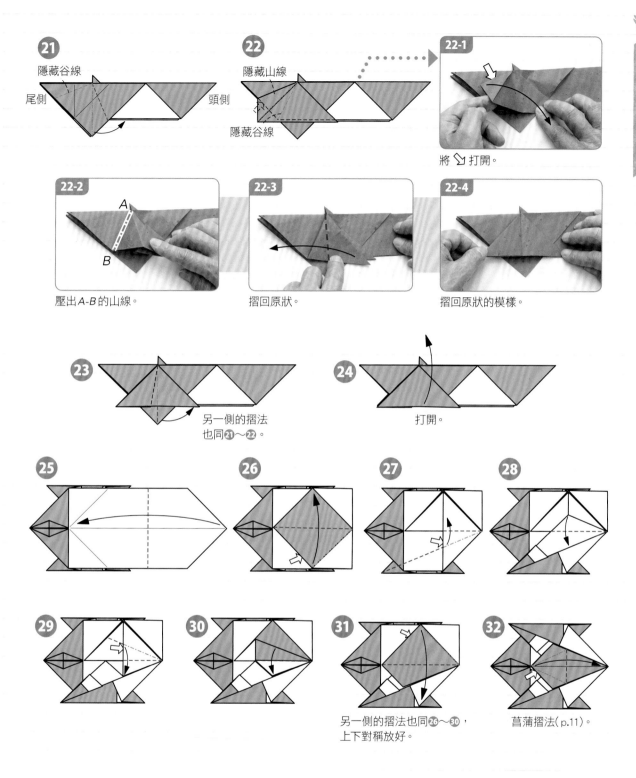

21
隱藏谷線
尾側　　　　　　　　　頭側

22
隱藏山線
隱藏谷線

22-1
將 ↘ 打開。

22-2
A
B
壓出 A-B 的山線。

22-3
摺回原狀。

22-4
摺回原狀的模樣。

23
另一側的摺法
也同㉑～㉒。

24
打開。

25　**26**　**27**　**28**

29　**30**

31
另一側的摺法也同㉖～㉚，
上下對稱放好。

32
菖蒲摺法（p.11）。

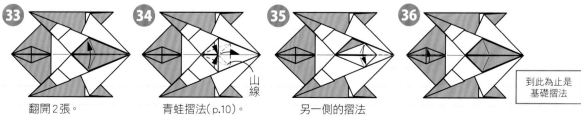

33
翻開2張。

34
山線
青蛙摺法（p.10）。

35
另一側的摺法
也同㉝～㉞。

36
到此為止是
基礎摺法

★
★★★★
☆

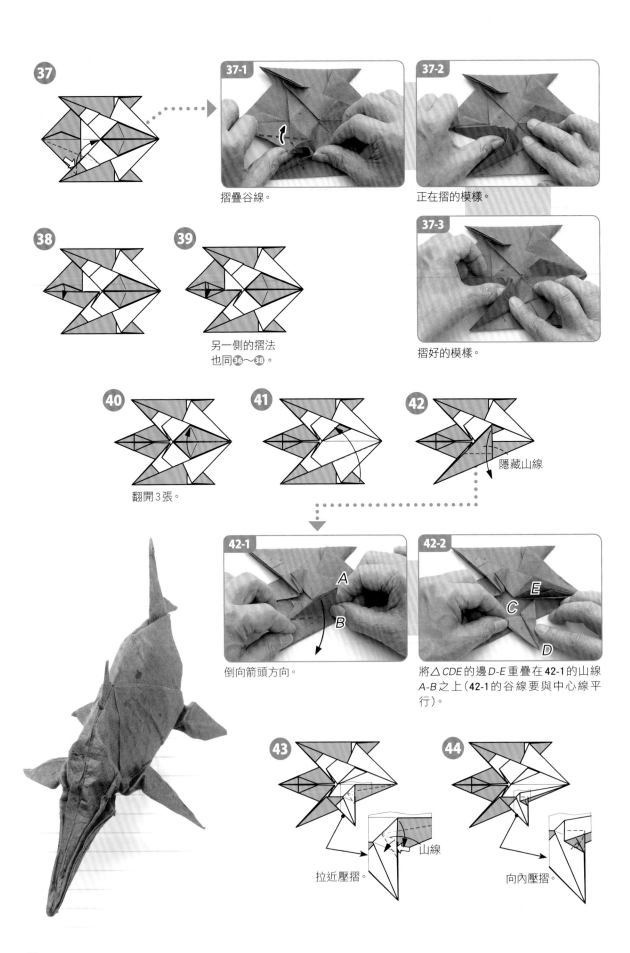

37

37-1 摺疊谷線。

37-2 正在摺的模樣。

37-3 摺好的模樣。

38

39 另一側的摺法
也同36〜38。

40 翻開3張。

41

42 隱藏山線

42-1 倒向箭頭方向。

A
B

42-2 將△CDE的邊D-E重疊在42-1的山線
A-B之上(42-1的谷線要與中心線平
行)。

E
C
D

43 拉近壓摺。
山線

44 向內壓摺。

★★★
★
☆

45 拉近壓摺。

46 另一側的摺法也同 **40**~**45**，上下對稱 放好。

47 在中央谷線 對摺。 ⇒ 塗膠開始 （第2次）

48 階梯摺。 另一側也相同。

49 隱藏 山線 裡面1張 （**32**進行菖蒲摺法的 部分）做向內壓摺。

50 山線 向內壓摺。

51 立體推入壓摺。

52

53 腳跟壓摺。

54 隱藏谷線 隱藏山線 腳跟壓摺。

55 階梯摺。

56 山線 山線

57 其他3處的摺法 也同**56**~**57**。

58 山線 身體壓出山線。 頭部捏細。

59 調整形狀， 完成。

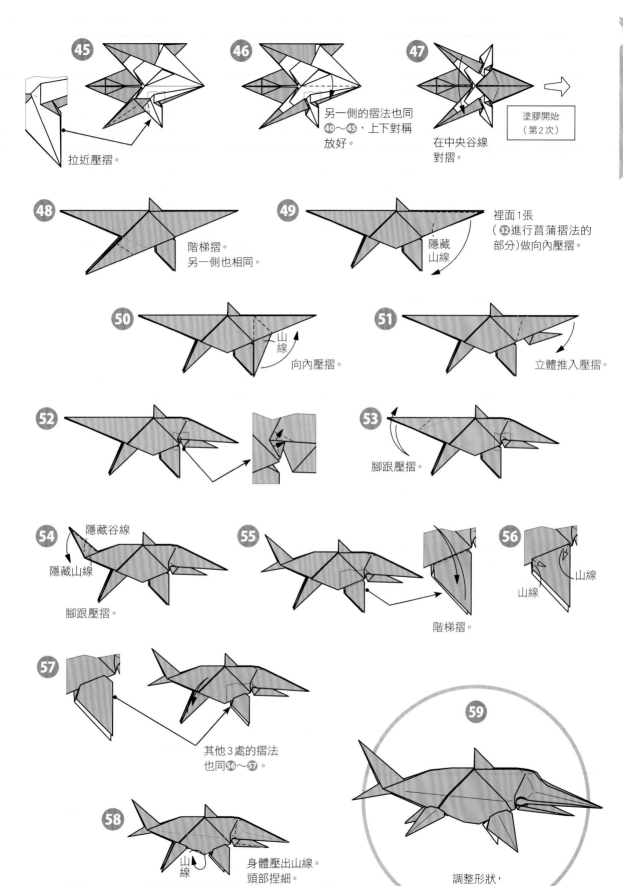

恐龍・甲殼類

螃蟹

★用紙：
和紙（揉染暈色紙）・40cm × 40cm・1張

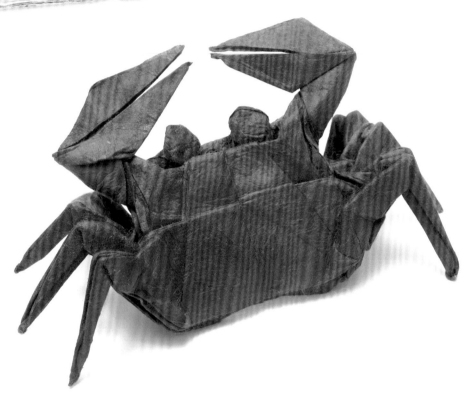

摺疊時的重點

　　這個作品的基礎摺法跟之前出版過的「蟬」和「飛翔獨角仙」一樣，都是同一個系列的。以創作時間來看，這個作品是最早出現的，因此稱為「螃蟹基礎摺法」也不為過。雖然製作工序比較長，但因為相同的摺法經常重複的關係，只要能忠實地按照圖示來摺，應該可以順利完成。

　　進行塗膠作業時，只要在步驟⑩完成形狀的階段就先在紙張背面沒有露出來的地方塗膠，在步驟㊳進行第2次塗膠時就能減少往回摺的次數。這次使用的是手揉紙。以手揉紙來說，由於紙和紙之間的隙縫較多，因此塗膠的部分如果沒有用指甲確實壓緊的話，可能會有黏不牢的情形發生，要注意。

　　在製作外型時，重點在於體高不可過高，因此步驟㊼的山線位置要低一點。為了讓腳顯得纖長，步驟㊳的細條壓摺要盡可能讓支點靠近身體；蟹螯的根部不能比蟹螯還粗。請一邊注意這些地方，一邊進行製作吧！

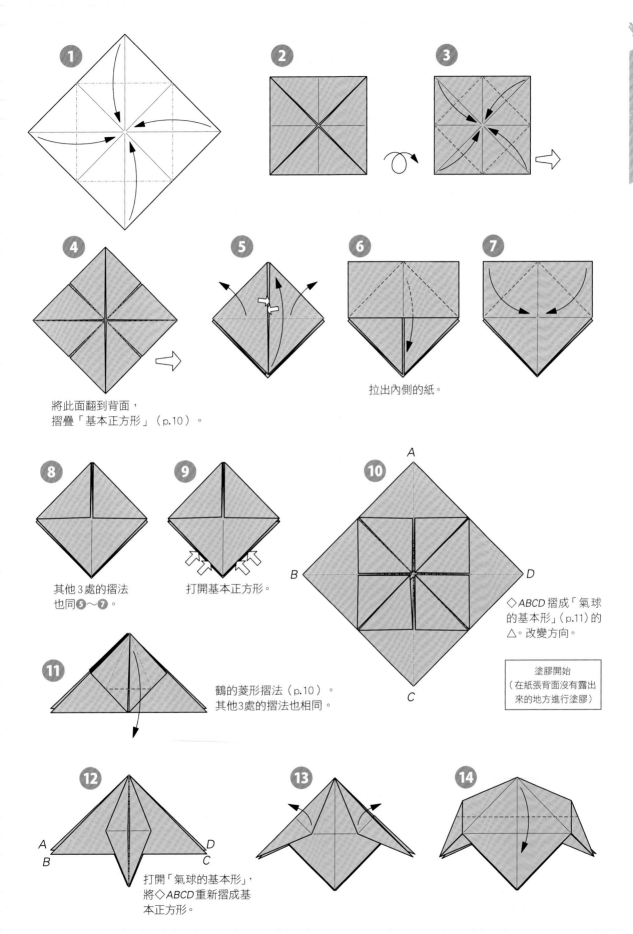

★★★☆

将此面翻到背面，
摺疊「基本正方形」（p.10）。

拉出內側的紙。

其他3處的摺法
也同❺〜❼。

打開基本正方形。

A

B　　　　　D

C

◇ABCD摺成「氣球
的基本形」（p.11）的
△。改變方向。

塗膠開始
（在紙張背面沒有露出
來的地方進行塗膠）

鶴的菱形摺法（p.10）。
其他3處的摺法也相同。

A　　　D
B　　　C

打開「氣球的基本形」，
將◇ABCD重新摺成基
本正方形。

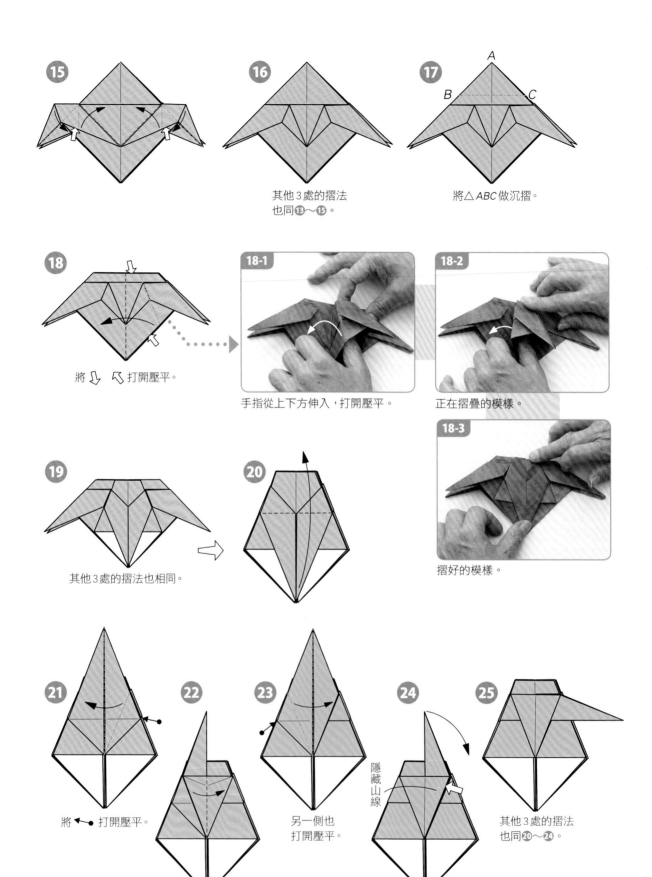

⑮

⑯ 其他3處的摺法
也同⑬～⑮。

⑰ 將△ABC做沉摺。

A
B　C

⑱ 將 ⇩ ⬁ 打開壓平。

18-1 手指從上下方伸入，打開壓平。

18-2 正在摺疊的模樣。

18-3 摺好的模樣。

⑲ 其他3處的摺法也相同。

⑳

㉑ 將 ← 打開壓平。

㉒ 只翻開1張。

㉓ 另一側也
打開壓平。

㉔ 隱藏山線

㉕ 其他3處的摺法
也同⑳～㉔。

★★★☆

26
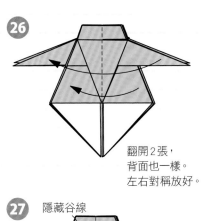
翻開2張，
背面也一樣。
左右對稱放好。

27 隱藏谷線
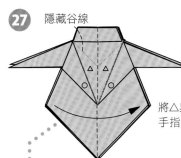
將△與△的面依照谷線對齊，
手指夾住○和○，往前拉出。

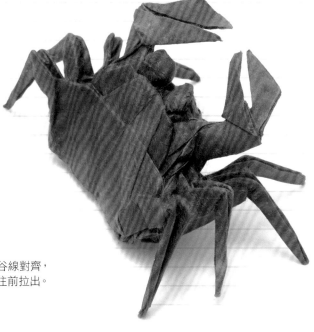

27-1
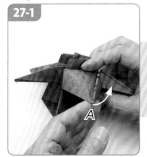
將角A往上抬，
壓出2條山線。

27-2
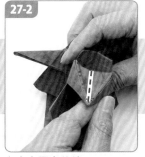
在中央壓出谷線。

27-3
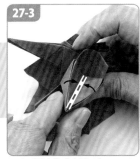
像要夾起來般地摺疊。

27-4
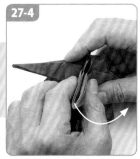
摺好後倒向右側。

28
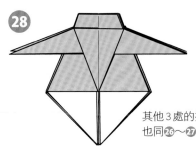
其他3處的摺法
也同26～27。

29
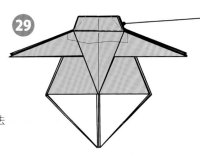
將 壓平摺疊。

30
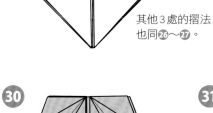
將 收入內側。

31

其他3處的摺法也同29～30。

32

4處都做向內壓摺。

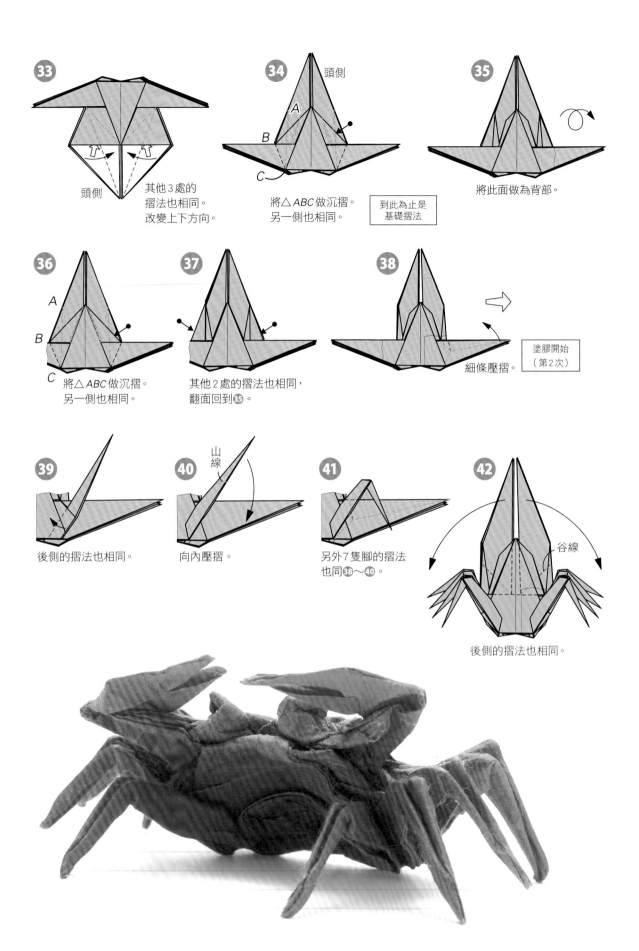

33 頭側　其他3處的摺法也相同。改變上下方向。

34 頭側　將△ABC做沉摺。另一側也相同。　到此為止是基礎摺法

35 將此面做為背部。

36 將△ABC做沉摺。另一側也相同。

37 其他2處的摺法也相同，翻面回到35。

38 細條壓摺。　塗膠開始（第2次）

39 後側的摺法也相同。

40 山線　向內壓摺。

41 另外7隻腳的摺法也同38～40。

42 谷線　後側的摺法也相同。

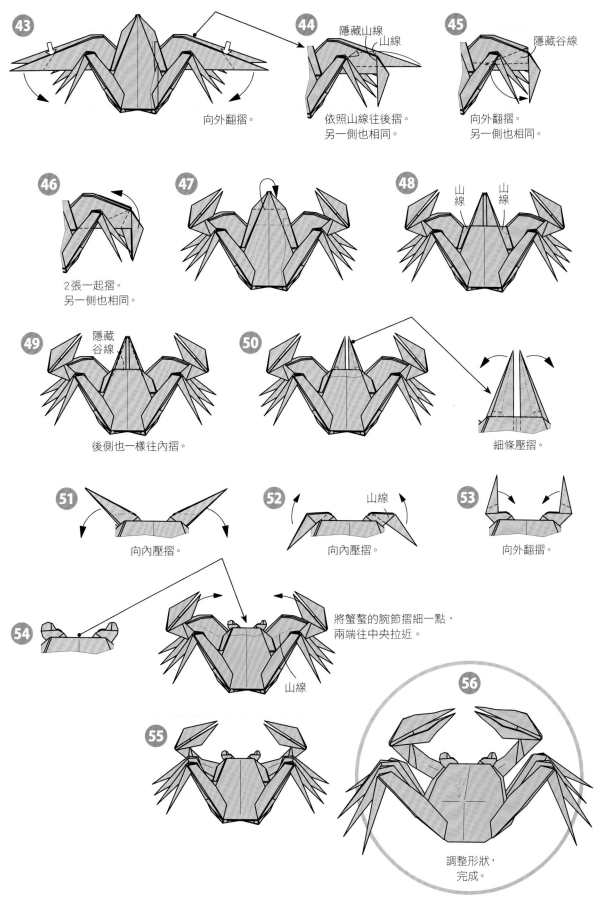

43 向外翻摺。

44 隱藏山線　山線
依照山線往後摺。
另一側也相同。

45 隱藏谷線
向外翻摺。
另一側也相同。

46 2張一起摺。
另一側也相同。

47

48 山線　山線

49 隱藏谷線
後側也一樣往內摺。

50 細條壓摺。

51 向內壓摺。

52 山線
向內壓摺。

53 向外翻摺。

54 將蟹螯的腕節摺細一點，
兩端往中央拉近。
山線

55

56 調整形狀，
完成。

大王具足蟲

★用紙：
　和紙（楮揉紙）・31cm × 31cm・1張

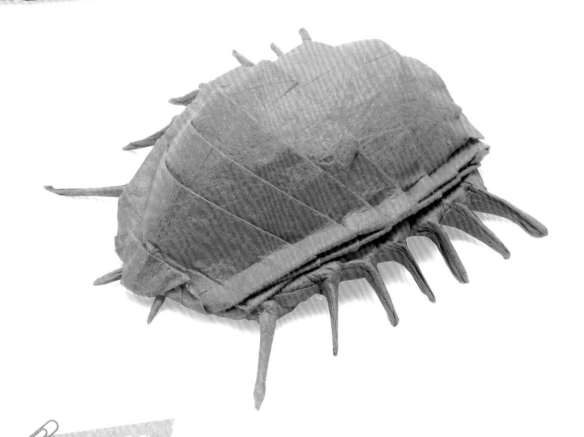

摺疊時的重點

　　本作品使用的也是手揉紙。市售的楮揉紙有時過於柔韌，裁切時很難裁成直線。這次在裁切前要先用毛刷沾水弄濕紙張，將搓揉產生的皺紋先用手撫平，待其乾燥後再進行裁切。手揉紙（因為有搓揉過的關係）相當具有韌性，就算在潮濕狀態下拉開皺褶，頂多只會出現毛絮而已，應該不會破損才是。

　　基礎摺法雖然比較困難，但到步驟30為止應該都可以依照圖示來摺。步驟31要將觸鬚和7對腳往頭側方向拉開，調整整體的平衡。視情況而定，要將腳的長度調整得短一些。塗膠作業要在這個時候進行。但是，步驟40要將背上的階梯部分拉開來，因此這個部分和腹部內側請勿塗膠。

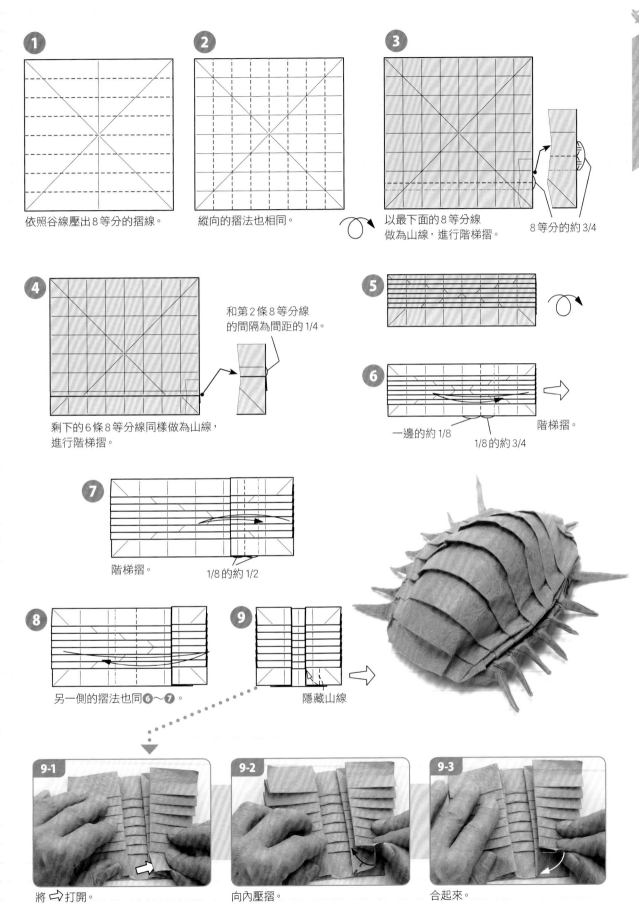

1 依照谷線壓出8等分的摺線。

2 縱向的摺法也相同。

3 以最下面的8等分線做為山線,進行階梯摺。

8等分的約 3/4

4 剩下的6條8等分線同樣做為山線,進行階梯摺。

和第2條8等分線的間隔為間距的1/4。

5

6 階梯摺。

一邊的約 1/8

1/8的約 3/4

7 階梯摺。

1/8的約 1/2

8 另一側的摺法也同⑥~⑦。

9 隱藏山線

9-1 將 ⇨ 打開。

9-2 向內壓摺。

9-3 合起來。

10 其他3處的摺法也相同。

11

12 打開一半摺疊。

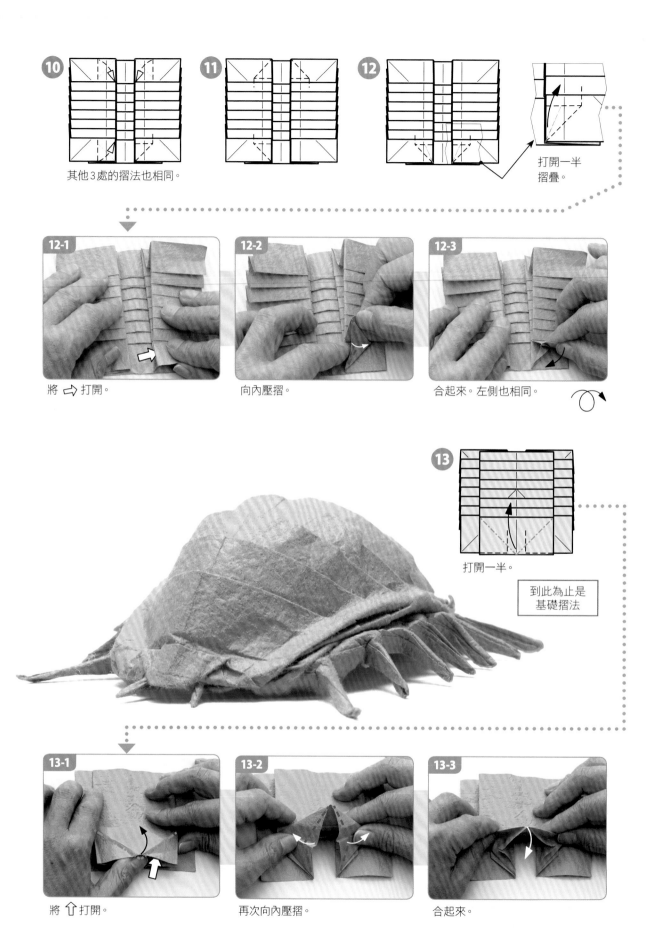

12-1 將 ⇨ 打開。

12-2 向內壓摺。

12-3 合起來。左側也相同。

13 打開一半。

到此為止是基礎摺法

13-1 將 ⇧ 打開。

13-2 再次向內壓摺。

13-3 合起來。

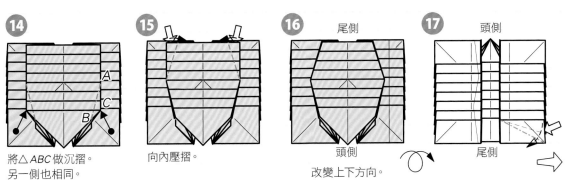

14 將△ABC做沉摺。
另一側也相同。

15 向內壓摺。

16 尾側 頭側
改變上下方向。

17 頭側 尾側

★★★★☆

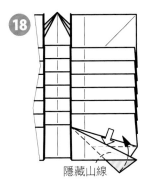

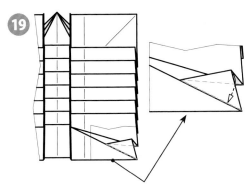

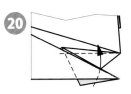

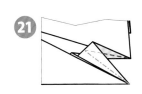

18 隱藏山線

19

20

21

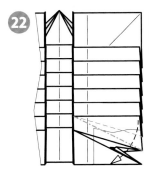

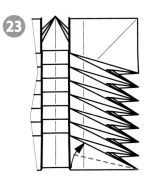

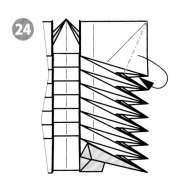

22 剩下6處的摺法也同 ⑰～㉑。

23

24

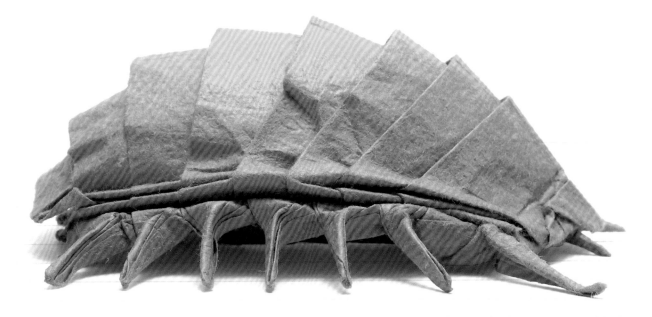

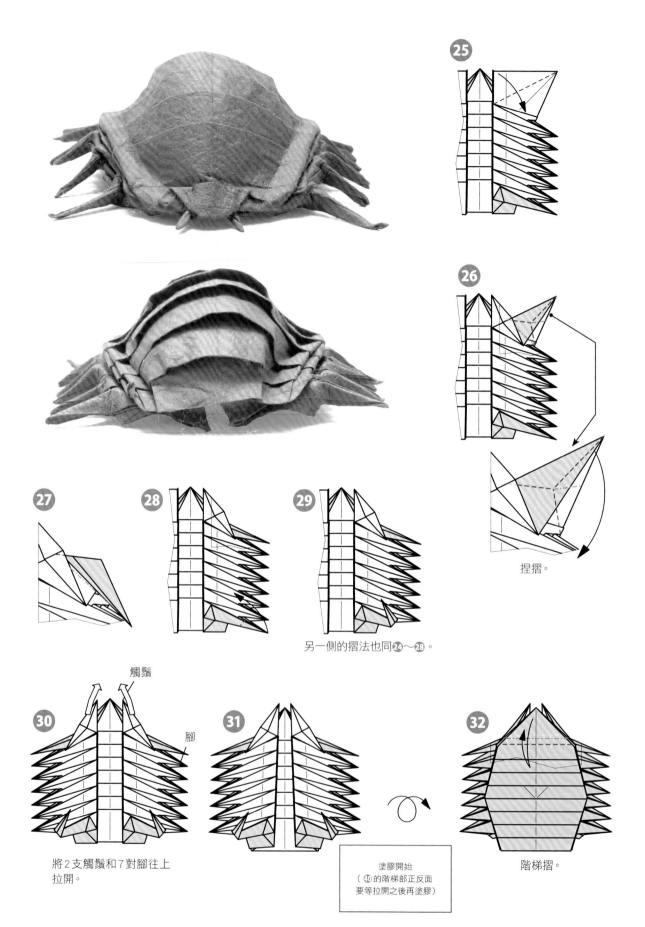

25

26

捏摺。

27

28

29

另一側的摺法也同❷～❷。

30

觸鬚

腳

將2支觸鬚和7對腳往上拉開。

31

塗膠開始
（❹的階梯部正反面要等拉開之後再塗膠）

32

階梯摺。

★★★★☆

33

34

摺入內側。

35

細條壓摺。

36

隱藏山線

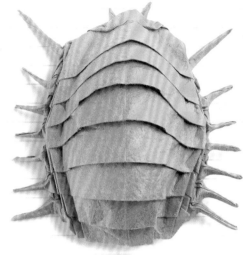

37

另一側的摺法
也同 **35**～**36**。

38

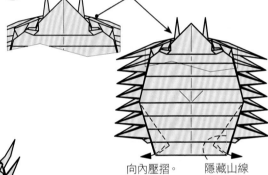

向內壓摺。　　隱藏山線

39

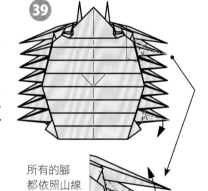

所有的腳
都依照山線
摺細。

40

拉開背上的階梯部,
使其變得立體。

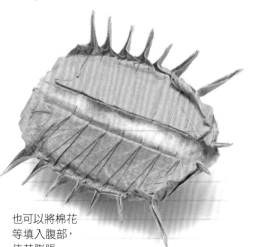

也可以將棉花
等填入腹部,
使其膨脹。

41

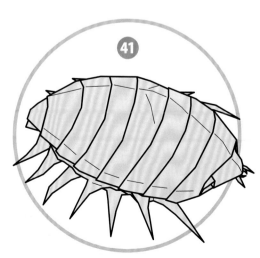

調整形狀,完成。

93

軟體生物

魷魚

★ 用紙：
和紙（粕入雲龍紙）‧31cm × 31cm‧1張

📎 *摺疊時的重點*

　　採用「8等分蛇腹摺」，就可以在一邊做出包含兩端在內的5個角，因此可以完成相對兩邊的10個角。把這些角當成腳，就可以完成擁有10隻腳的「魷魚」了——本作品就是在這樣的構想下誕生的。腳的摺法跟「鱷魚」（p.58）的腳爪一樣，但是要再多摺一次（步驟⓮），以做出纖細的感覺。

　　塗膠要在步驟⓰和⓲的壓平作業結束後（步驟⓴）進行，但腳的部分有些地方可能會讓紙張背面露出來，因此這個部分（紙張背面會露出來的地方）請先不要塗膠。

　　步驟㊲會將左右各5隻腳一起依照谷線摺疊，如此一來，原本短短的腳看起來就會變長了。在調整形狀時，只要之前有在腳的隙縫間仔細地塗膠，等黏膠乾了後就可以調整10隻腳的位置，還可以讓牠站起來喔！

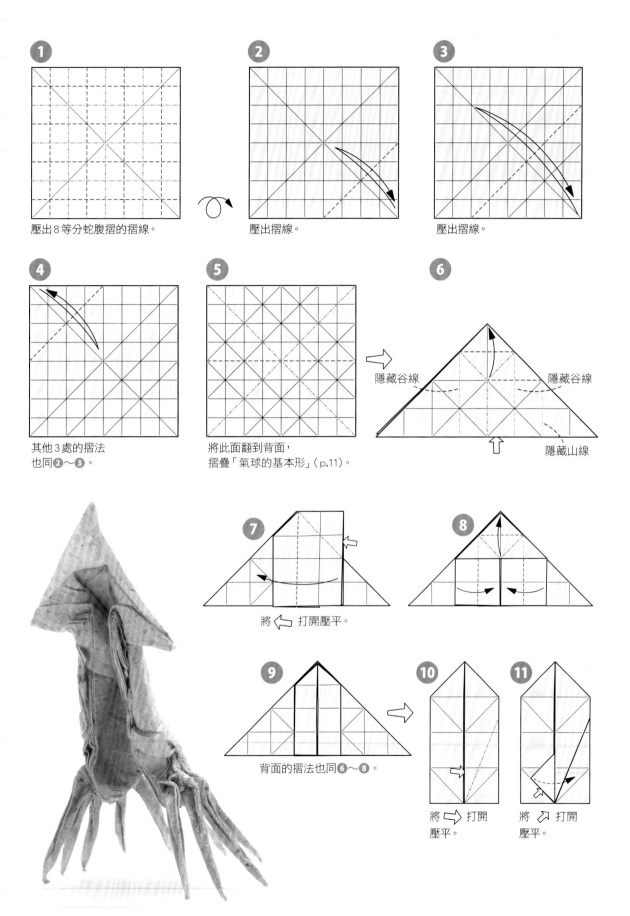

1

壓出8等分蛇腹摺的摺線。

2

壓出摺線。

3

壓出摺線。

★
★☆
☆
☆

4

其他3處的摺法
也同❷～❸。

5

將此面翻到背面，
摺疊「氣球的基本形」（p.11）。

6

隱藏谷線　　　　隱藏谷線

隱藏山線

7

將 ⟵ 打開壓平。

8

9

背面的摺法也同❻～❽。

10

將 ⟹ 打開
壓平。

11

將 ⟋ 打開
壓平。

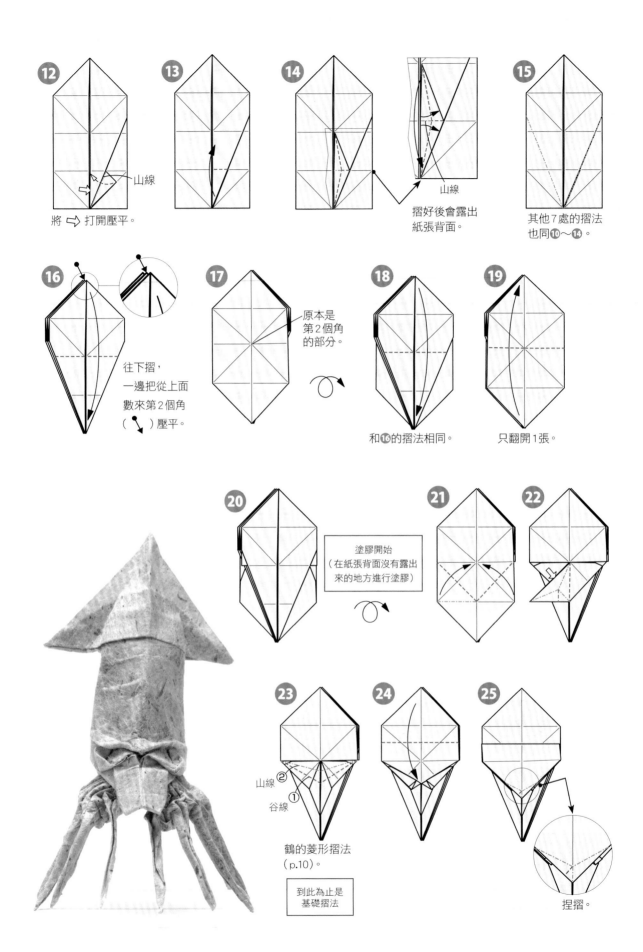

12 山線
將 ⇨ 打開壓平。

13

14 山線
摺好後會露出
紙張背面。

15 其他7處的摺法
也同❿～⓮。

16 往下摺，
一邊把從上面
數來第2個角
(↘)壓平。

17 原本是
第2個角
的部分。

18 和⓰的摺法相同。

19 只翻開1張。

20 塗膠開始
（在紙張背面沒有露出
來的地方進行塗膠）

21

22

23 山線②
谷線①
鶴的菱形摺法
（p.10）。
到此為止是
基礎摺法

24

25 捏摺。

★★☆☆☆

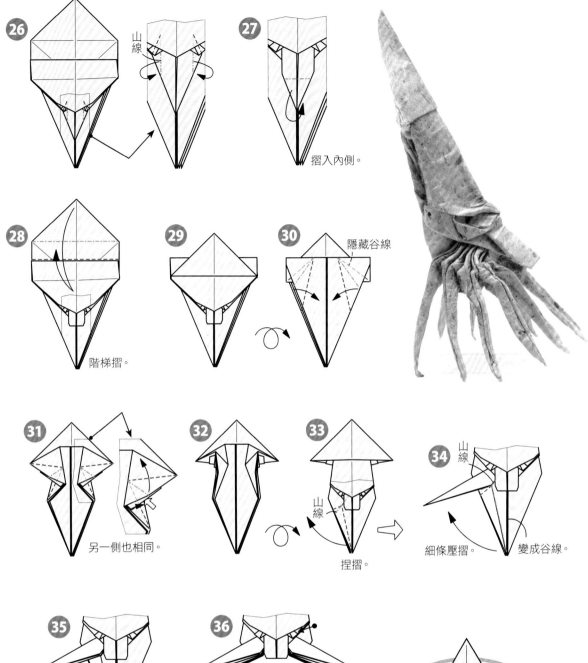

㉖ 山線

㉗ 摺入內側。

㉘ 階梯摺。

㉙

㉚ 隱藏谷線

㉛ 另一側也相同。

㉜ 捏摺。 山線

㉝ 山線

㉞ 山線　細條壓摺。　變成谷線。

㉟ 其他8處的摺法也同 ㉝～㉞。

㊱ 眼睛做成圓弧狀。

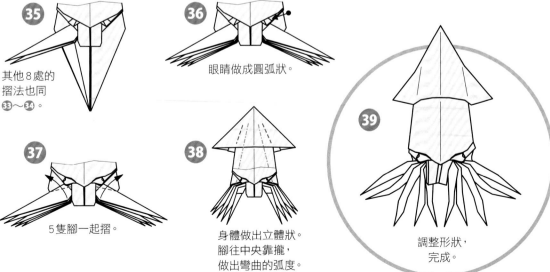

㊲ 5隻腳一起摺。

㊳ 身體做出立體狀。腳往中央靠攏，做出彎曲的弧度。

㊴ 調整形狀，完成。

軟體生物

章魚

★用紙：
　和紙（楮紙）・31cm × 31cm・1張

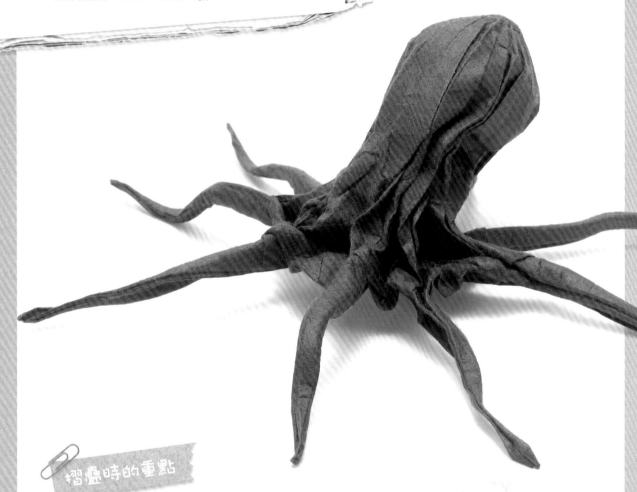

摺疊時的重點

　　照片解說的4-1～4-3雖然也算是一種翻面壓摺，但是和開頭時解說的「翻面壓摺（p.9）」並不一樣，要特別注意。

　　步驟❾要進行壓平，壓平後如果能像步驟❿那樣大約形成2個三角形就可以了。步驟❿～⓬可能會摺得有點勉強，但請努力摺到讓步驟⓮的8隻腳的下側線條成為一直線。塗膠要在這個階段的所有腳的內側進行。內側已經摺疊好的部分，要像p.12的步驟❷、❸一樣，先打開來塗膠，然後再恢復原狀。步驟⓰的形狀完成後，在腳的外側也要塗膠，讓腳的形狀充滿躍動的曲線。

　　進行最後修飾時，在頭部與腳之間做出凹陷、讓頭部稍微往後躺，看起來就會很逼真。在頭部皺褶靠近腳根處的2個地方做出眼睛，感覺會更加栩栩如生。

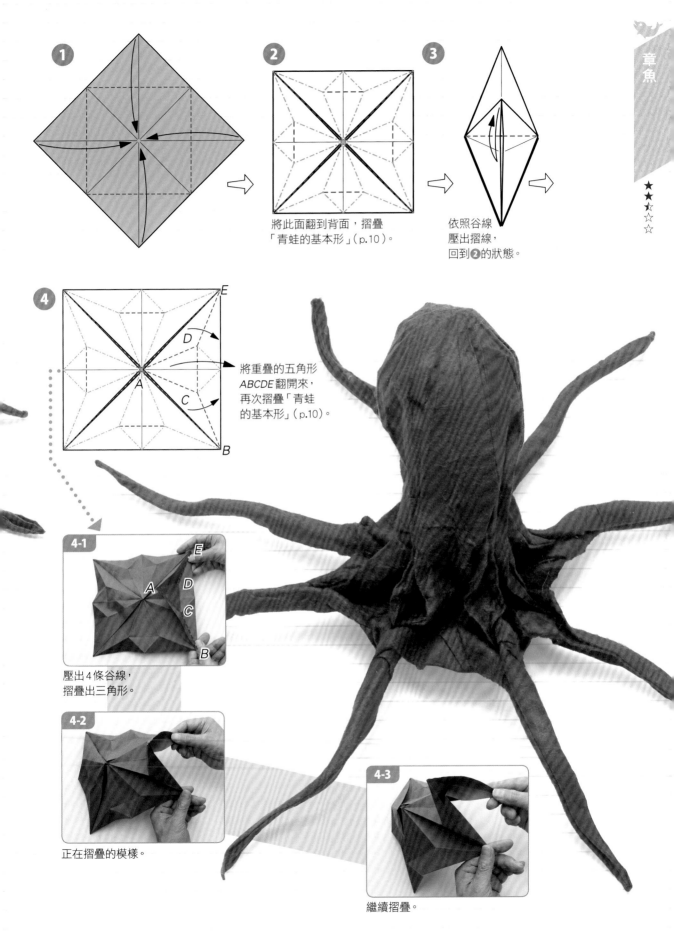

1

2

將此面翻到背面，摺疊
「青蛙的基本形」（p.10）。

3

依照谷線
壓出摺線，
回到**2**的狀態。

★★
★☆
☆
☆

4

E

D

A

C

B

將重疊的五角形
ABCDE 翻開來，
再次摺疊「青蛙
的基本形」（p.10）。

4-1

E

A

D

C

B

壓出4條谷線，
摺疊出三角形。

4-2

正在摺疊的模樣。

4-3

繼續摺疊。

5

（途中圖）

6

其他3處的
摺法也相同。

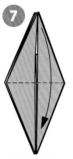

7

其他3處的
摺法也相同。

8

將角A垂直
立起。

9

一邊將 ↖ 打開，
一邊將 ↘ 壓平。

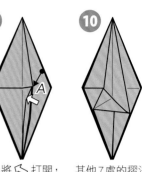

10

其他7處的摺法
也相同，左右均
等放好。

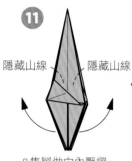

11

隱藏山線　　隱藏山線

8隻腳做向內壓摺。

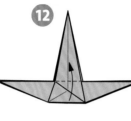

12

13

其他7處的摺法也相同。

14

山線

到此為止是
基礎摺法

塗膠開始
（在8隻腳的內側塗膠）

15

其他7處的摺法也相同。

16

山線

一邊將 ⇩ 打開，
做成立體狀。

17

將 ⟋• 像氣球般
使其鼓起。

18

調整形狀，
完成。

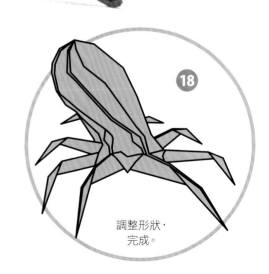

軟體生物

大王烏賊

★用紙：
和紙（楮揉紙）‧40cm × 40cm‧1張

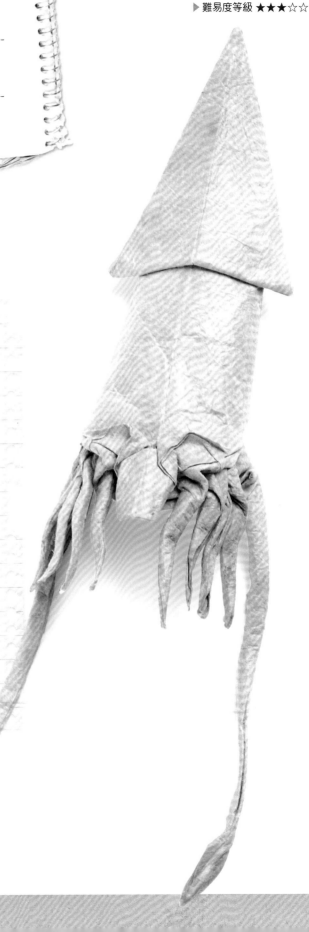

摺疊時的重點

　　最近偶爾會成為話題的「大王烏賊」。雖然外型相似，但本作品跟「魷魚（p.94）」的基礎摺法並不相同，希望大家留意。首先要摺2隻長腳，短腳的部分之後再來摺。但是長腳摺好後，短腳可能會變得不好摺，因此不妨先將長腳暫時打開再來摺短腳。步驟㉕的向外翻摺也一樣，直接摺的話會不好摺，因此要先將附近的地方打開後再摺。

　　步驟㊲將全部的腳都摺好後，要在整體的內側進行塗膠，外側也可以塗。由於腳之後還有向內壓摺或細條壓摺，因此這部分可先保留。長腳的末端要像之前出版過的「長頸鹿」尾巴末端一樣，只要將其展開，看起來就會很美觀，因此這部分的內外側請先不要塗膠。

　　在最後的修飾階段要進行短腳的調整。以便從正面看過去時，8隻腳都能看得一清二楚。

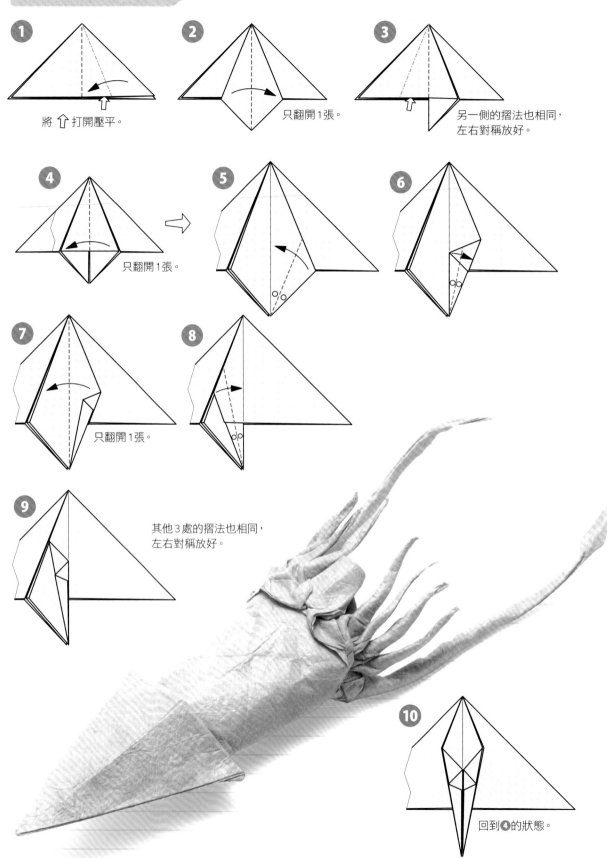

1 將 ⇧ 打開壓平。

2 只翻開1張。

3 另一側的摺法也相同，左右對稱放好。

4 只翻開1張。

5

6

7 只翻開1張。

8

9 其他3處的摺法也相同，左右對稱放好。

10 回到❹的狀態。

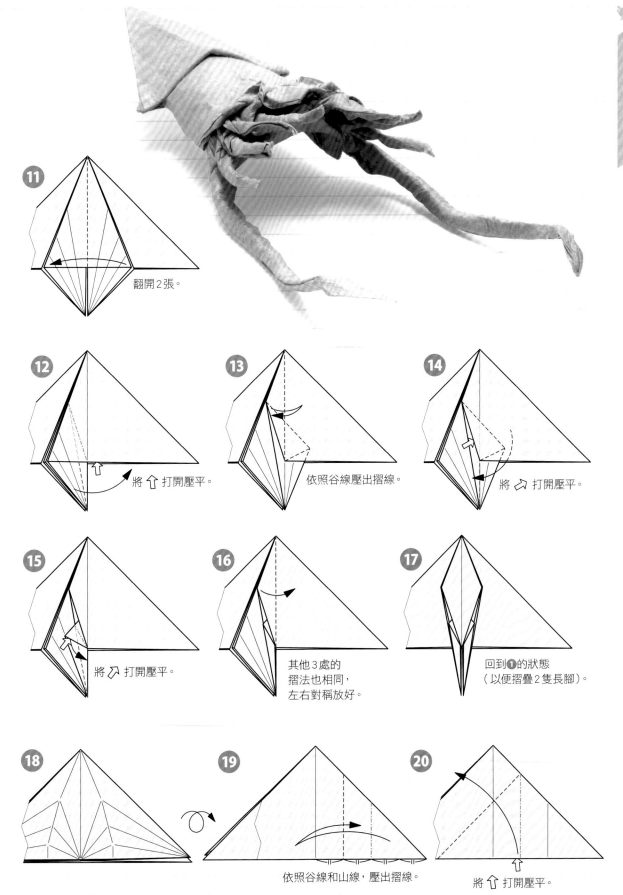

★★★
☆
☆

11 翻開2張。

12 將⇧打開壓平。

13 依照谷線壓出摺線。

14 將↗打開壓平。

15 將↗打開壓平。

16 其他3處的
摺法也相同,
左右對稱放好。

17 回到❶的狀態
(以便摺疊2隻長腳)。

18

19 依照谷線和山線,壓出摺線。

20 將⇧打開壓平。

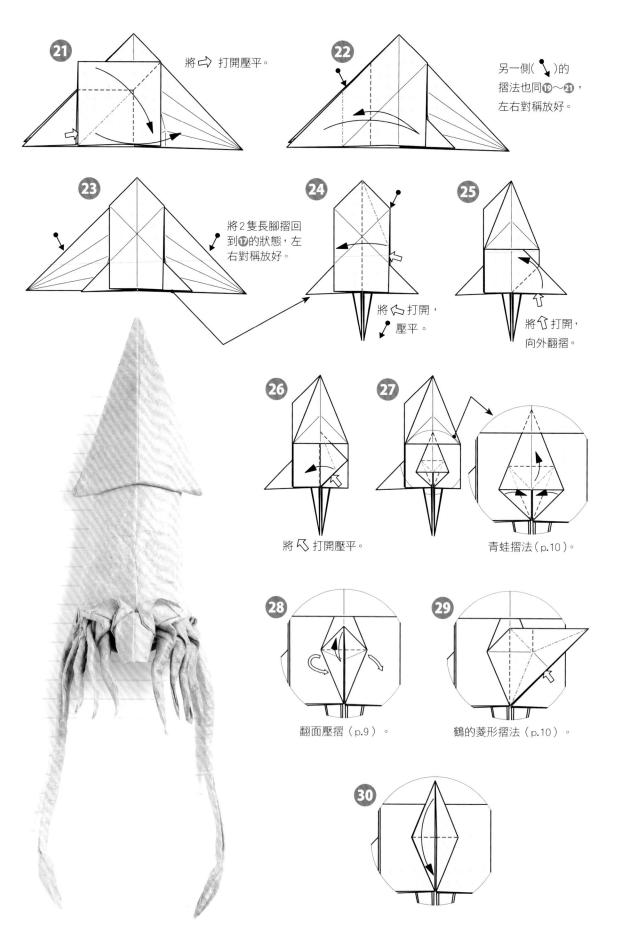

21 將 ⇨ 打開壓平。

22 另一側（➘）的
摺法也同⑲～㉑，
左右對稱放好。

23 將2隻長腳摺回
到⑰的狀態，左
右對稱放好。

24 將 ⇦ 打開，
壓平。

25 將 ⇧ 打開，
向外翻摺。

26 將 ⇖ 打開壓平。

27 青蛙摺法（p.10）。

28 翻面壓摺（p.9）。

29 鶴的菱形摺法（p.10）。

30

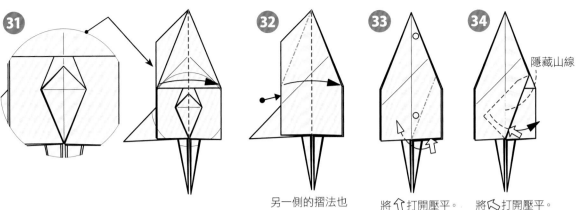

31

32

另一側的摺法也
同㉔～㉛，左右
對稱放好。

33

將↑打開壓平。

34

隱藏山線

將↖打開壓平。

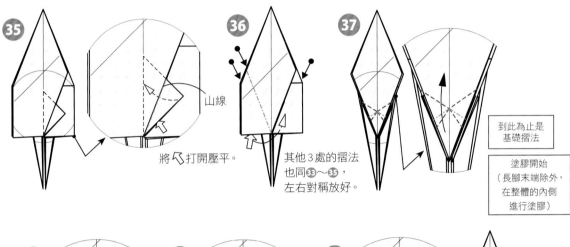

35

山線

將↖打開壓平。

36

其他3處的摺法
也同㉝～㉟，
左右對稱放好。

37

到此為止是
基礎摺法

塗膠開始
（長腳末端除外，
在整體的內側
進行塗膠）

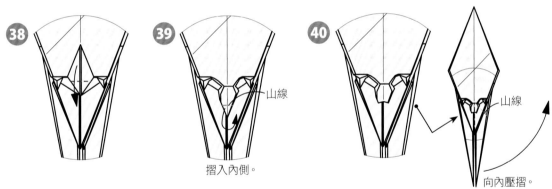

38

39

山線

摺入內側。

40

山線

向內壓摺。

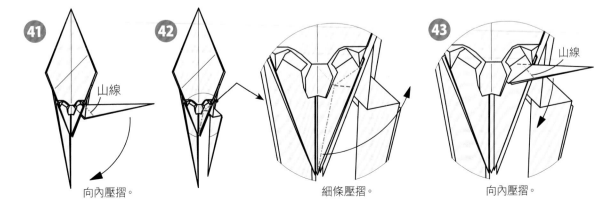

41

山線

向內壓摺。

42

細條壓摺。

43

山線

向內壓摺。

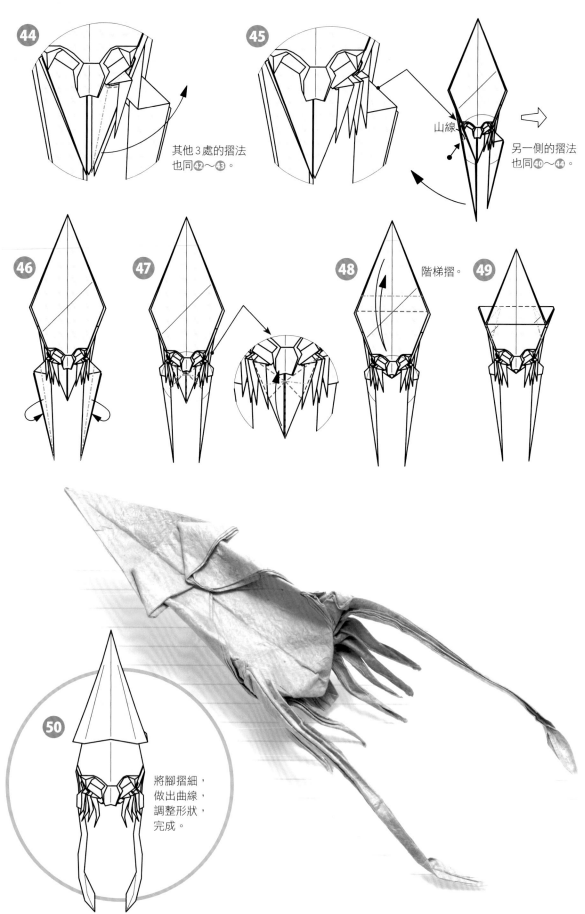

44

其他3處的摺法
也同 42〜43。

45

山線

另一側的摺法
也同 40〜44。

46

47

48

階梯摺。

49

50

將腳摺細，
做出曲線，
調整形狀，
完成。

軟體生物

水母

★用紙：
　和紙（楮薄紙）・40cm × 40cm・1張

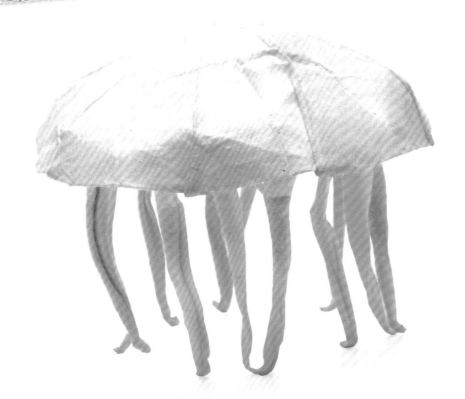

摺疊時的重點

　　跟之前出版過的「螳螂」一樣，要在1張紙上摺出8個「鶴的基本形」。只要摺到步驟㊱，就可以完成12隻長觸手和8隻短觸手。長觸手中的4隻是由用紙四角所做成的（角角），4隻是由用紙的邊所做成的（邊角），剩下4隻是由用紙中間所做成的（中角）；短觸手則全部是由邊角所做成的。

　　步驟㊱摺好後，要在觸手的內側進行塗膠。將長觸手全部向內壓摺後（步驟㊱～㊷），就無法再進行摺疊而會成為立體狀了，所以之後的解說請仔細參照照片。傘狀部分為了使其膨脹，要適量地塞入化纖棉來定形。如果可以的話，8隻短觸手也進行細條壓摺，做成細長形，看起來會更加美觀氣派。

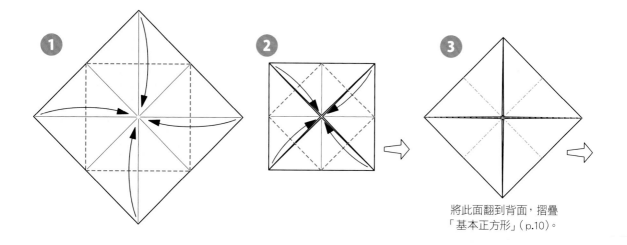

將此面翻到背面，摺疊
「基本正方形」（p.10）。

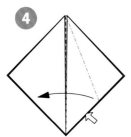

將 ↖ 打開壓平。

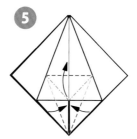

青蛙摺法（p.10）。

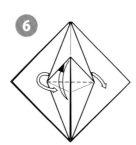

翻面壓摺（p.9）。

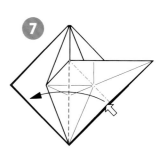

將 ↖ 打開壓平。

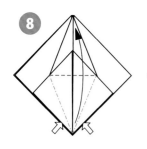

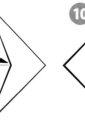

翻開2張。

其他3處的摺法
也同❹～❽。

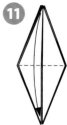

只拉開1張。

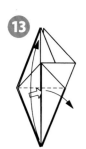

一邊將下側往
上摺，一邊拉
開 ↘ 。

將夾在裡面的
△ABC拉出來。

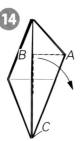

翻開3張。

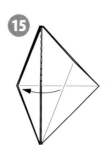

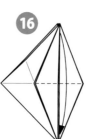

摺法同⓬～⓮。

繼續拉出來。

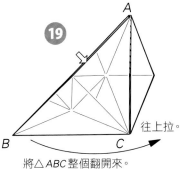

19
將△ABC整個翻開來。
往上拉。

20
背面也相同。

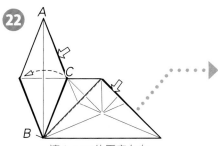

21
翻開2張。

★
★
★
★
★
★

22
讓△ABC的厚度左右
均等地平分。

22-1
將手指插入△ABC厚度
均等的部分。

22-2
厚度
往另一側翻動，
讓左右的厚度都相同。

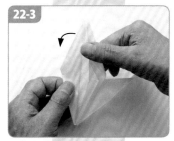

22-3
正在翻動的模樣。

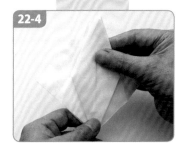

22-4
翻移完成的模樣。

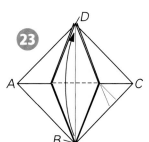

23
將△ABC重疊的
部分往上翻，
角B往上摺到
角D的位置。

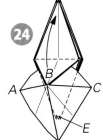

24
（途中圖）
角B對齊角D，
E的3個角維持不動。

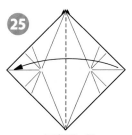

25
只翻開1張。

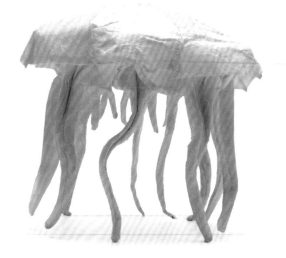

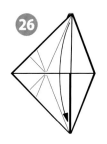

26

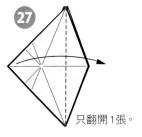

27
只翻開1張。

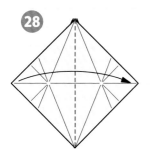

28

另一側的摺法
也同②～②，
左右對稱放好。

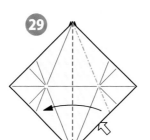

29

30

青蛙摺法(p.10)。

31

32

只翻開1張。

33

另一側的摺法
也同②～②。

34

35

其他3處的摺法
也同⑪～③。

36

只翻開1張。

到此為止是
基礎摺法

塗膠開始
（在所有的觸手內側
進行塗膠）

37

隱藏山線

最上面的角做
向內壓摺。

38

39

向內壓摺。

40

向內壓摺。
③、③摺的角
移到後面。

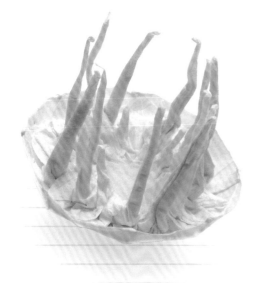

41

向內壓摺。
③、③摺的角
移到後面。

42

其他角的摺法
也同③～④。
做成立體狀。

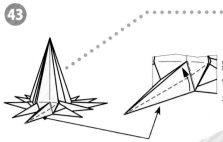

將所有的角(觸手)
依照谷線摺細。
另一側也相同。

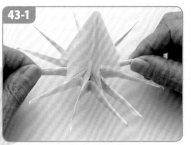

12隻觸手已經摺細的模樣。

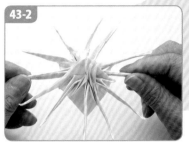

43-1從下面看過去的樣子。
中間的8個角做為短觸手。

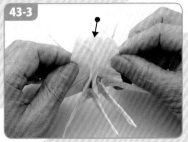

壓平頂點。

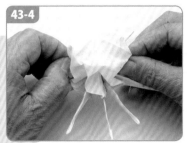

正在壓平的模樣。

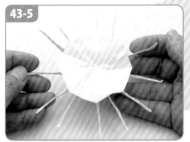

已經壓平的模樣。
從上面看過去的樣子。

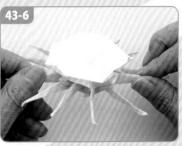

43-5從斜上方看過去的樣子。

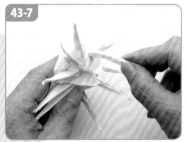

將12隻觸手細條壓摺成
直角的模樣。

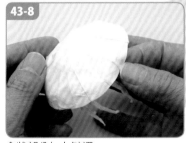

傘狀部分加上皺褶,
做出立體感。

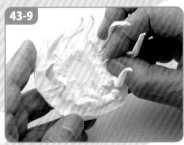

中間的8個角以細條壓摺
使其變短。

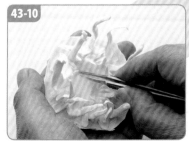

在傘狀部分的內側塞入化纖棉,
使其膨脹。

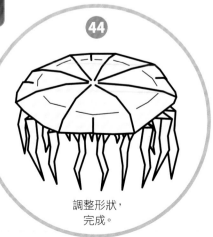

調整形狀,
完成。

作者介紹

福井久男　*Hisao Fukui*

1951年5月，出生於東京都涉谷區。

1971年起，展開創作摺紙活動。

1974年起，在西武百貨涉谷店、池袋巴而可等地發表作品。

1998年起，開始活用摺紙的素材，開發出獨具立體感的擬真摺紙手法。

2002年4月起，於「御茶之水 摺紙會館」（湯島的小林）每月定期舉辦摺紙教室。

2002年8月，於「御茶之水 摺紙會館」舉辦「昆蟲與恐龍的創作摺紙展」。日本經濟新聞等報紙媒體也曾採訪報導。

2002年9月，組成「擬真摺紙會」。

2008年10月，於惠比壽GARDEN PLACE舉行摺紙作品展覽及摺紙表演，大獲好評。

目前以埼玉縣草加市的自宅為工作室，從事創作活動中。

著作有：《擬真摺紙》（2013年）、《擬真摺紙2 空中飛翔的生物篇》（2014年）、《擬真摺紙3 陸上行走的生物篇》（2015年），皆為河出書房新社出版。

〈御茶之水 摺紙會館（湯島的小林）官方網站〉

http://www.origamikaikan.co.jp/

※關於本書所刊載的摺紙作品所使用的紙張，請向摺紙會館詢問。

　（也有些紙張並未販售。）

※目前摺紙會館正在舉辦福井久男的「擬真摺紙教室」。

詳細內容請向摺紙會館詢問（Tel：03-3811-4025）。

日文原著工作人員

編輯・內文設計・DTP	atelier jam（http://www.a-jam.com/）
編輯協助	山本 高取
攝影	前川 健彥
封面設計	atelier jam／阪本 浩之

 有著作權・侵害必究　　　　定價320元

愛摺紙 12

擬真摺紙4 水中悠游的生物篇（經典版）

作　　　者	/	福井久男
譯　　　者	/	賴純如

出　版　者 / **漢欣文化事業有限公司**

地　　　址 / 新北市板橋區板新路206號3樓

電　　　話 / 02-8953-9611

傳　　　真 / 02-8952-4084

郵 撥 帳 號 / 05837599 漢欣文化事業有限公司

電 子 郵 件 / hsbooks01@gmail.com

三 版 一 刷 / 2024年1月

本書如有缺頁、破損或裝訂錯誤，請寄回更換

REAL ORIGAMI 1 MAI NO KAMI KARA TSUKURU ODOROKI NO ART
MIZU NO NAKA WO OYOGU IKIMONO HEN
©HISAO FUKUI 2016
Originally published in Japan in 2016 by KAWADE SHOBO SHINSHA Ltd.
Publishers, Tokyo.
Chinese translation rights arranged through TOHAN CORPORATION, TOKYO.
and Keio Cultural Enterprise Co., Ltd.

國家圖書館出版品預行編目資料

擬真摺紙. 4, 水中悠游的生物篇/福井久男著；賴純如譯.
-- 三版. -- 新北市：漢欣文化事業有限公司, 2024.01
112面；26x19公分. -- (愛摺紙；12)
經典版
ISBN 978-957-686-894-8(平裝)

1. CST: 摺紙

972.1　　　　　　　　　　　　　　　112022395